―溫度、濕度、街景、人物的色彩及形態―

令人心馳神往的
風景寫生水彩訣竅

右近としこ

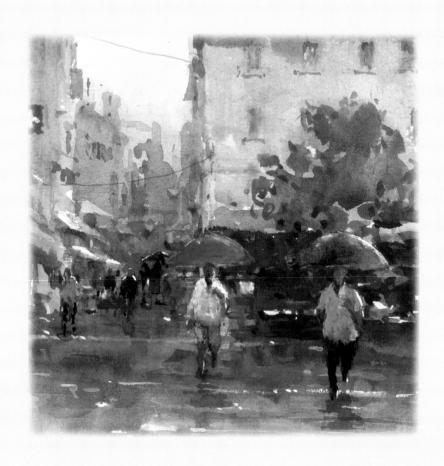

雨天也有其趣（部分）
※作品刊載於第 72 頁

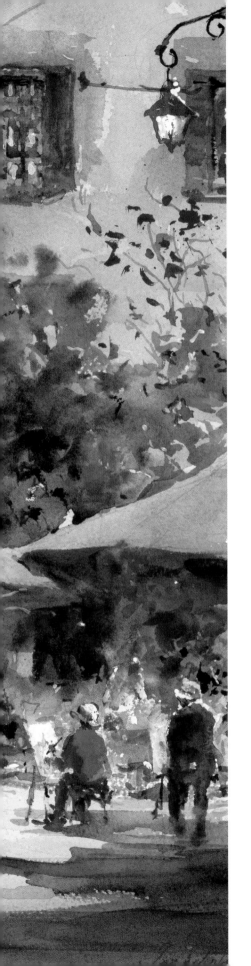

目次 Contents

卷末：特大海報

　　　《開港紀念會館 早晨》

　　　《海風吹拂的早市》

　　　《雨過天晴的廣場》

繪製本書作品所使用的水彩紙、顏料及畫筆

水彩紙

左：英國山度士的 Water Ford 霍多福水彩紙 300g／粗目

右：法國 Arches 阿契斯水彩紙 300g／粗目

天氣好的時候，大多會使用強度較紮實的法國 Arches 阿契斯水彩紙來描繪；若為濕度較高或是雨天的風景，則經常會使用英國山度士的 Water Ford 霍多福水彩紙。我使用的都是水彩紙中的粗目。粗目的紙張表面比較容易表現出浪頭的光芒、地面的質感等閃閃發亮光線的乾筆畫法效果。

左側是 Arches 阿契斯水彩紙的粗目（Rough）。與右側的中目（Cold Press）相較下，可以清楚看出表面的凹凸質感不同。描繪花卉或是靜物時，偶爾也會使用中目。

顏料

本書使用了 3 家廠商的顏料產品。調色盤上有一般經常會使用到的顏色，以及視描繪風景的不同，用來作為強調、襯托色使用的「來賓色」等兩種不同的顏色組合。

◆ Winsor&Newton 溫莎牛頓

◆ Schmincke Horadam 史明克貓頭鷹

◆ Holbein 好賓

用來描繪高光的白色顏料，本書使用了透明水彩的中國白以及不透明水彩的白色這兩種白來分別上色。不透明水彩的白色會更有白色的感覺。

經常使用的 4 種畫筆

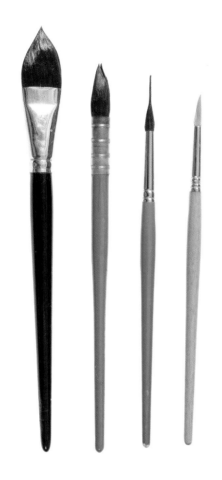

筆尖的實際尺寸以及各畫筆的主要用途

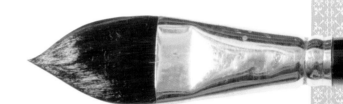

天空、山脈、建築物壁面等廣範圍面積的塗色。

繪製作品幾乎都是使用這種圓筆。

用來描繪細線的描線筆。

視畫紙的尺寸與描繪的風景而定，會使用到的畫筆各有不同。基本上剛開始起筆描繪時，會先使用較大的平筆；進入繪製作業時，則幾乎都使用圓筆描繪。依照不同的場合，要區分使用尺寸大小不同的圓筆。比方說最後修飾時用的是小筆，描繪建築物的細節、人物、路燈的裝飾設計及看板文字的畫筆，還有用來描繪如電線般細線條的描線筆。

用來描繪點景人物等細部細節。

（照片左起）
平筆：水彩筆藍松鼠毛 903 橢圓形 22 號／法國拉斐爾 Raphael
圓筆：澳洲 ALVARO CASTAGNET 阿爾瓦羅 Original 筆松鼠毛 2 號／Escoda
最後修飾用描線筆及小筆
澳洲 ALVARO CASTAGNET 阿爾瓦羅聯名筆松鼠毛描線用 8 號／Escoda
JOSEPH ZBUKVIC 聯名筆尼龍毛 8 號／Escoda

實際使用的調色盤以及放入的顏色

調色盤中放有經常使用的顏色，以及「來賓色」。

調色盤
上層

┌ 藍色系 ┐	┌──── 茶色系 ────┐	┌ 黃色、橙色 ┐	┌──── 紅色系 ────┐

| W&N 法國群青 | 鈷藍色 | 燒赭色 | 焦赭色 | 生赭色 | 黃赭色 | W&N 土黃色 | 淺鎘黃色 | 檸檬鎘黃色 | 亮橙色 | 深猩紅色 | W&N 鎘紅色 | 深鎘紅色 | 永固洋紅 | 茜草紅色 |

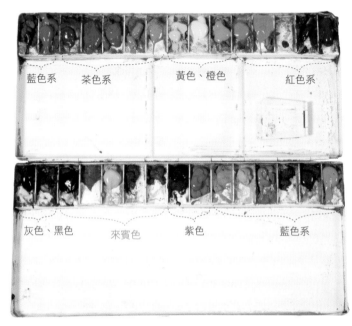

藍色系　茶色系　　　黃色、橙色　　　紅色系

灰色、黑色　　來賓色　　紫色　　　　藍色系

調色盤
下層

┌ 灰色、黑色 ┐	來賓色：依畫作不同 來調整放入的顏色	┌ 紫色 ┐	┌──── 藍色系 ────┐

| 象牙黑色 | 中間灰色 | 耐久紫色 | Sch 透明橙色 | 淡紫色 | 靛藍色 | Sch 蔚藍色 | 礦物紫色 | 淺鈷紫色 | 土耳其藍色 | 淺鈷藍綠色 | W&N 鈷藍綠色 | 鉻綠色 | W&N 溫莎藍色 | 蔚藍色 |

其他的顏色…

- ☐ 白色透明水彩
- ☐ 白色不透明水彩
- ■ 偶爾也會將地平線藍色當作「來賓」使用。

W&N = 英國 Winsor & Newton 溫莎牛頓專家級水彩顏料
Sch = 德國 Schmincke Horadam 史明克貓頭鷹透明水彩顏料
除上述兩者之外皆為日本 Holbein 好賓透明水彩顏料

1.

基本技法

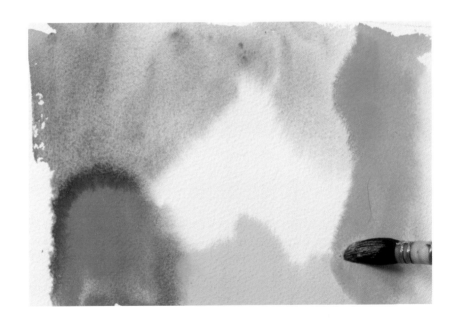

1 需要注意的 畫紙狀態

上色前先確認畫紙的濕潤程度是很重要的事情。
依畫紙所含有的水分不同，表現也會隨之有所變化。

Dry　畫紙乾燥的狀態

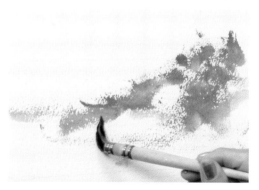

將沾有顏料的畫筆在紙上快速運筆，顏色會呈現擦抹的狀態。

【技法名：乾筆畫法（Dry Brush）】

使用的顏色： ● 鈷藍色

Wet　在濕潤的畫紙上色

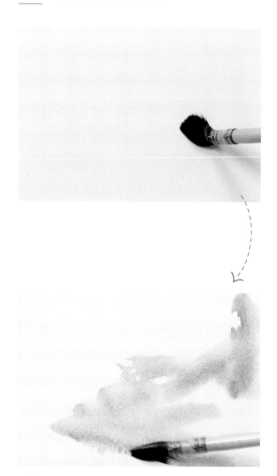

在畫紙上先刷水後再上色，顏料會隨著水分暈開。

【技法名：濕中濕畫法（Wet in Wet）】

使用的顏色： ● 鈷藍色

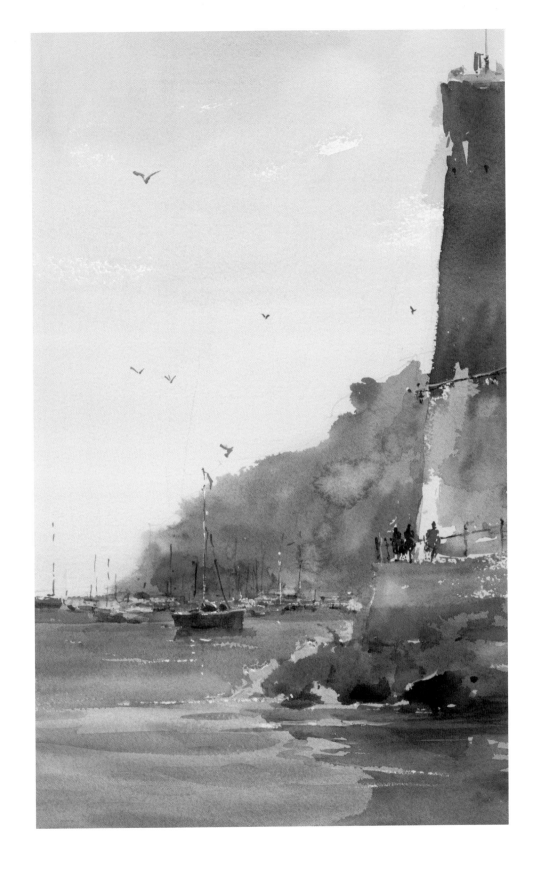

仰望燈塔

47.0×29.0cm

取材地：法國 蔚藍海岸

閃閃發光的雲朵和右側的道路一帶是以乾筆畫法描繪。
遠景的山則是以濕中濕畫法描繪。

 ## 濕筆畫法、
乾筆畫法以及略乾畫法

色塊邊緣的呈現方式以及顏色的混合方式，在乾燥的畫紙與濕潤的畫紙上各有不同。
掌握這兩者的不同，就能夠活用水彩的特性來進行畫面的表現。

Dry　在乾燥的畫紙上保留空白

在乾燥的畫紙上色。

↓

上色時有意識地留下空白處的形狀。雖然顏色之間的邊界會相互暈色，但是保留空白部分的邊緣則非常清晰。可以運用於分別上色時，想要清楚呈現像是受到日光照射的白色帳篷這類輪廓線分明的場合。

使用的顏色：　● 溫莎藍色
　　　　　　　● 亮橙色
　　　　　　　● 鎘紅色
　　　　　　　○ 檸檬鎘黃色

Wet　在濕潤的畫紙上保留空白

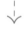

以畫筆沾滿清水刷塗在畫紙上。

↓

上色時保留畫紙上的空白處。因為紙張濕潤的關係，留白處的邊界會顯得模糊不清。可以運用在像是雲朵般柔和的輪廓、遠景或濕度較高而朦朧不清的輪廓等表現。

使用的顏色：　● 溫莎藍色
　　　　　　　● 亮橙色
　　　　　　　● 鎘紅色
　　　　　　　○ 檸檬鎘黃色

Wet　在畫紙上混色

將水刷塗在畫紙上。

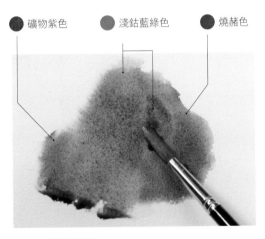

● 礦物紫色　　● 淺鈷藍綠色　　● 燒赭色

塗上各種不同顏色。

各顏色漂亮的混合在一起，不會留下筆觸痕跡。可以表現出複雜的色調，避免讓廣面積的色塊看起來太過單調。

略微 Dry　快要變乾前上色的情形

首先要塗上顏色。

● 溫莎藍色（淡塗）

在完全乾燥前塗上較濃的顏色。

混色：● 法國群青色 ● 鍋紅色

乾燥後會留下筆觸痕跡。可以運用於描繪水面或是想要有效地活用筆觸等場合。祕訣是顏料要調合成較濃稠一些。

● 溫莎藍色（濃塗）

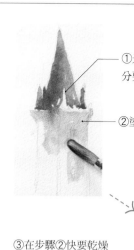

①光線照射到的尖角部分要明確地留白。

②塗上牆面的明亮顏色。

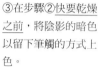

③在步驟②快要乾燥之前，將陰影的暗色以留下筆觸的方式上色。

④等步驟②乾燥後，再使用濃色明確地描繪出窗戶。

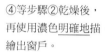

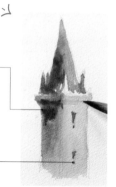

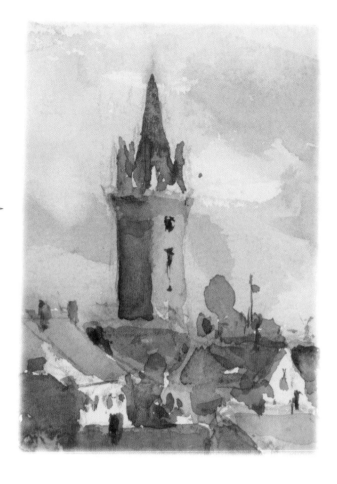

將 3 階段濃淡的顏色，由淡至濃依序在畫紙上混色。表現出枝葉茂密的樣子。

在右頁作品的水面右側，塗上天空倒影的淡紫色。水面的這個部分會產生樹木的倒影。使用天空的淡紫色、藍色與黃色，以濕中濕的畫法來呈現。

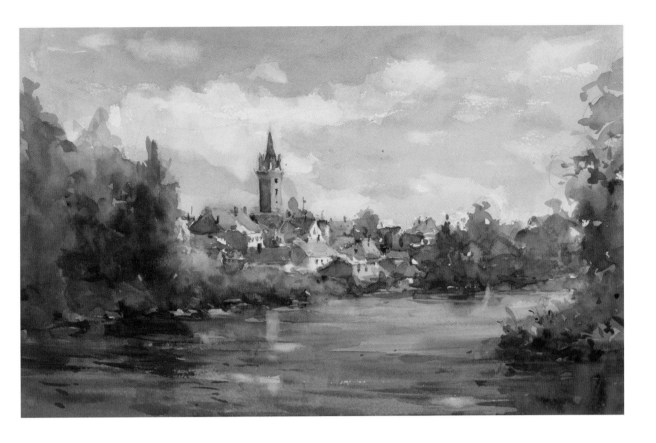

流雲
30.0×45.0cm
取材地：捷克

沿著湖邊建造的高塔和建築物受到午後陽光的照射。試著將時時刻刻都在變化的雲朵描繪下來。

①

● 蔚藍色
● 永固洋紅

③

● 蔚藍色
● 永固洋紅

②

④

雲朵的描繪方法

①先塗上藍色，然後在上方加上暖色。
②趁著顏料未乾，用面紙將雲朵的形狀擦拭出來。由於擦拭過後，顏色會進入中間的關係，擦拭的面積請稍微大一些。
③為了要將雲朵輕飄蓬鬆的形狀保留下來，以畫筆的筆尖在一個位置點上顏色（照片「●」的部分）。
④雲朵完成了。

3 依色塊上色的 基本技法

多調製一些顏料，左右移動畫筆，平均上色成色塊的技法。
在描繪天空的時候，特別會經常使用到這個技法。

技法名：平塗畫法（Flat wash）

1 一開始先以左右平移的筆觸來塗上帶狀的顏料。

2 接著在最初的色帶筆觸下方，一邊攔住流下的顏料，再一邊塗上另一道帶狀的顏料。

3 以相同的要領，一直朝向下方塗色。

4 塗滿所需要的面積，描繪出色塊。

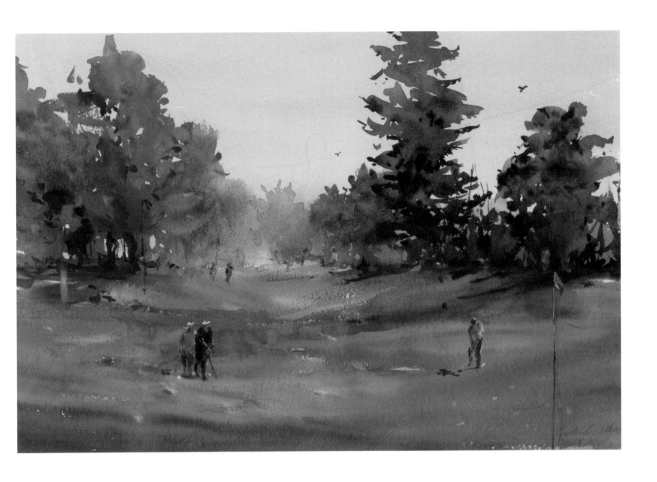

天空：● 鈷藍色 ● 深猩紅色

草地：● 鈷藍色 ○ 淺鎘黃色

　　　● 深猩紅色 ● 鉻綠色

　　　● 燒赭色

祝好運

35.0×45.0cm

取材地：美國 奧勒岡

一開始先以平塗畫法將天空的顏色描繪出來。草地使用混色的綠色上色，快要乾的時候，再加上較濃的數種顏色，以留下左右平移的筆觸的上色方式，呈現出地面的起伏。等顏料乾燥後，再描繪下場擊球的人物。畫坊就位在這座高爾夫球場內。趁著天氣好的時候，外出將身邊的景色寫生下來。

4 顏色的 濃度和遠近

與「平塗畫法」的上色方法相同，但透過顏色的濃度變化以及改變使用的顏色，來
呈現出漸層的效果。

技法名：漸層塗畫法（Graded wash）

＊以下照片是將相同的顏色以慢慢
稀釋的方式來呈現漸層的範例。

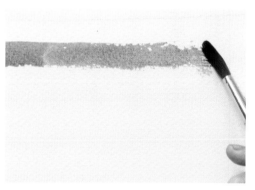

與平塗畫法相同的要領，先塗上帶狀的顏色。

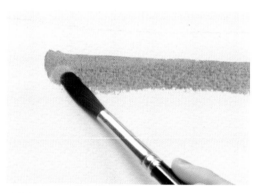

在色帶下方一邊攔住流下的顏料，再一邊塗上第二
道色帶。

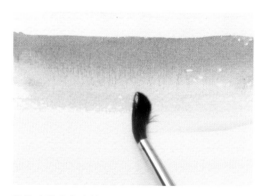

將飽含清水的畫筆，以同樣左右平移的筆觸將水刷
成帶狀。

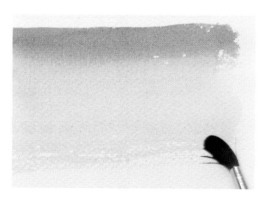

重複相同動作，將所需要的面積以數道帶狀塗色，
並使顏料之間相互融合。

先確認漸層塗畫法
的部分已經乾燥。

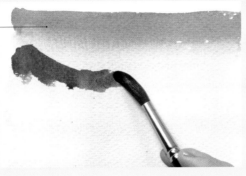

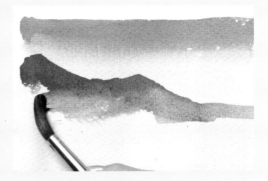

將漸層塗畫法的部分視為天空,接著描繪前方的山脈。

山脈下方要以稀釋後的顏料進行上色。

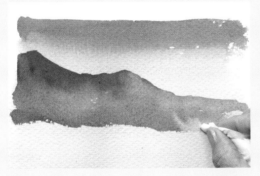

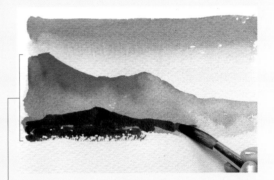

使用面紙擦拭山脈底邊的顏色,呈現出暈色效果。

使用較濃稠的顏料,描繪畫面前方的山。

這裡的顏色差異來自於顏料的濃度稀釋程度不同。

藉由顏色的濃淡,可以表現
出天空與山脈的遠近。

所使用的顏料:● 鈷藍色

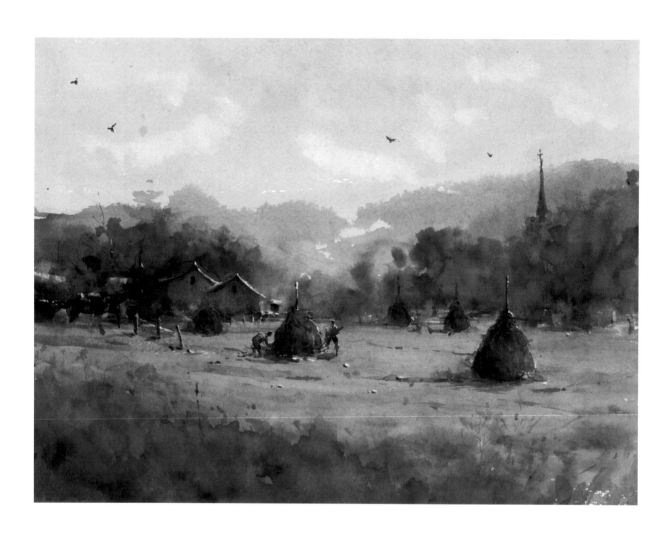

堆積乾草

34.0×45.0cm

取材地：羅馬尼亞

遠處可以望見教堂的高塔，乾草堆疊的形狀
很有趣。寫生描繪出一幅平穩的田園風光。

遠景

①

②

中景

③
⑥

⑦

④

近景

⑤

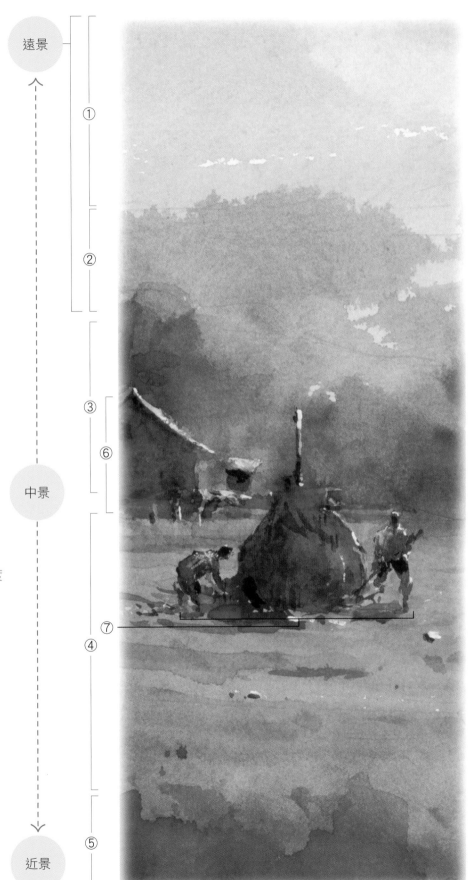

描繪順序以及顏色的濃度

由畫面遠方朝向前方依序
上色，最後再將中景的人
物重疊描繪上去。

①天空用薄塗，②遠景也是
薄塗，③的中景是改變遠景
的氣氛之後進行描繪。使用
的是稀釋後的寒色。黃色及
藍色。
④受到陽光照射的地面以稀
釋後的暖色來呈現。⑤的地
面上的陰影則是以冷冽的稀
釋後的寒色來上色。
⑥的建築物顏色要稍濃，⑦
的人物則是使用濃色描繪。

5 寒色與暖色之間的均衡

描繪上方為青空，下方為地面的風景範例

天晴的時候，要以寒色的藍色為天空上色。

先描繪天空，保留一道細細的留白，呈現出水平線耀眼眩目的感覺，然後描繪地面。

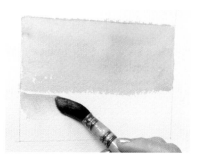

所使用的顏色
● 鈷藍色
○ 土黃色

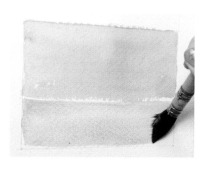

夕陽及地面

先在畫面整體塗上茶色或是橙色這類天空的暖色，讓溫暖的感覺一直延伸到下方。後續再將地面重疊塗色上去。

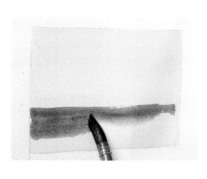

所使用的顏色
● 鈷藍色
○ 亮橙色
● 燒赭色（少許）

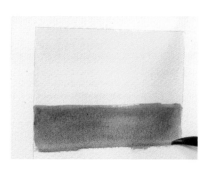

暖色的陰影及寒色的陰影

比上方的陰影顏色更暖的陰影
● 焦赭色
● 鈷藍色（少許）
○ 亮橙色

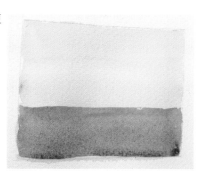

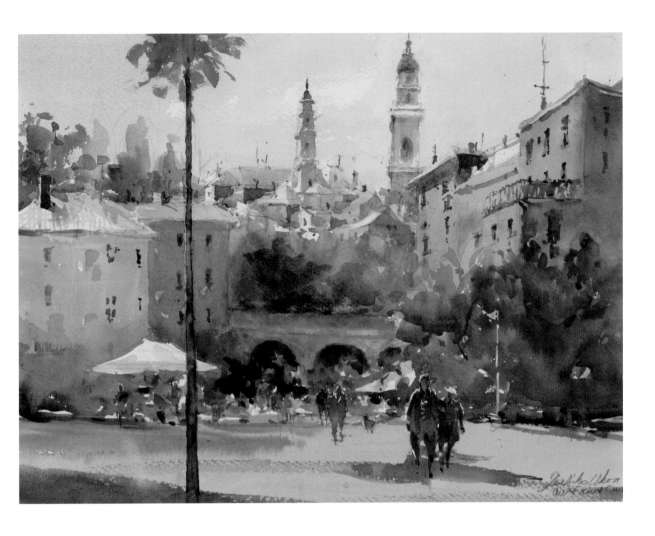

所使用的顏色

暖色的陰影： 永固洋紅

深猩紅色

鈷藍色

中間灰色

沐浴在陽光下

35.0×45.0cm

取材地：法國 蔚藍海岸 芒通

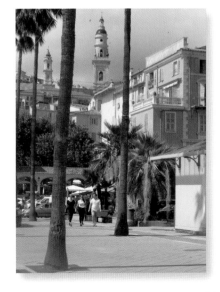

清早的大雨就像騙人似的，陽光重新回來了。心想著「快趁現在！」
便著手開始描繪。雖然氣溫變得稍微有些炎熱，但海邊吹來的風，幫
忙冷卻著冒汗中的額頭。當時有 5、6 個人和我在一起描繪。

右頁作品的上色順序

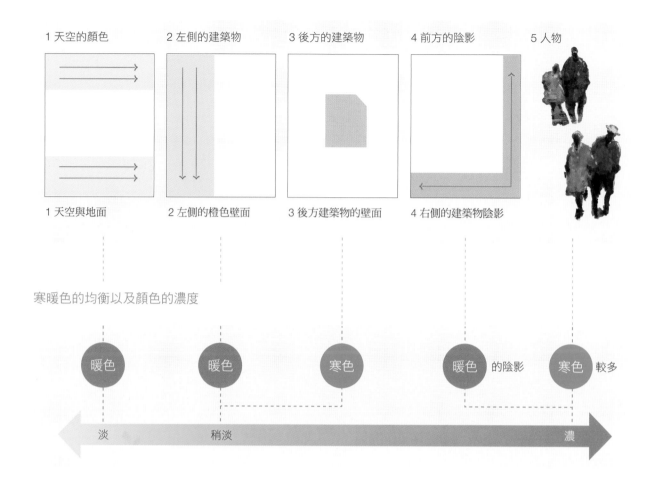

1 天空的顏色　2 左側的建築物　3 後方的建築物　4 前方的陰影　5 人物

1 天空與地面　2 左側的橙色壁面　3 後方建築物的壁面　4 右側的建築物陰影

寒暖色的均衡以及顏色的濃度

暖色　　　暖色　　　寒色　　　暖色 的陰影　　寒色 較多

淡　　　　稍淡　　　　　　　　　　　　　　濃

將右頁作品試著以色彩歸納寫生的方式呈現

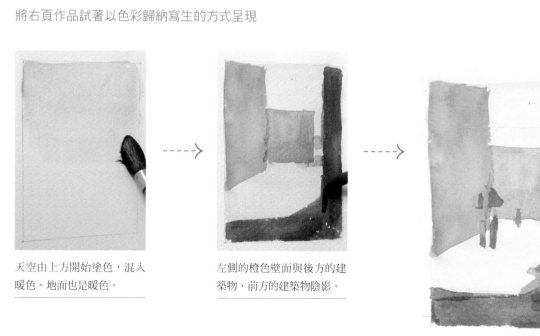

天空由上方開始塗色，混入
暖色。地面也是暖色。

左側的橙色壁面與後方的建
築物、前方的建築物陰影。

將人物追加描繪上去。

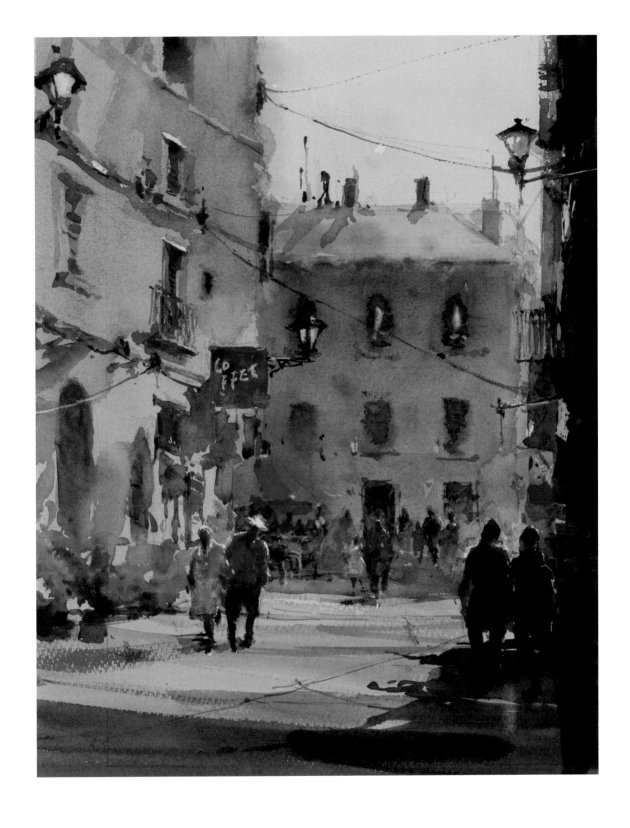

光線的遊戲
43.0×33.0cm
取材地：西班牙 馬略卡島

天空的顏色是藍色加上少許土黃色，右側建築
物的陰影使用了藍色。紅色陽傘左側的建築物
是以暖色來進行修飾。

右頁作品的上色順序

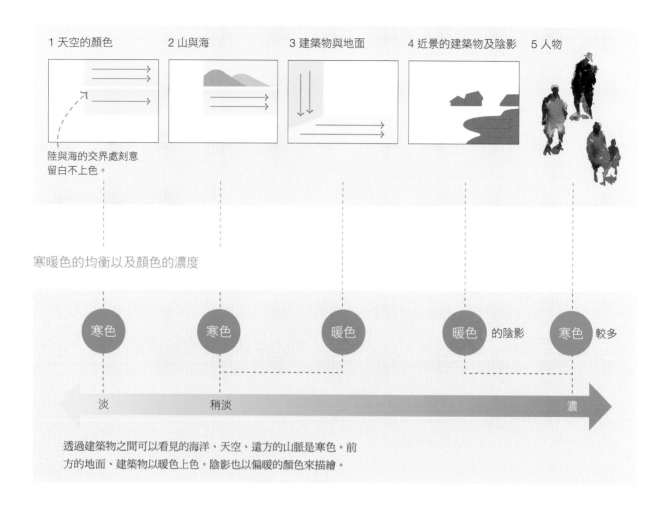

1 天空的顏色

2 山與海

3 建築物與地面

4 近景的建築物及陰影

5 人物

陸與海的交界處刻意
留白不上色。

寒暖色的均衡以及顏色的濃度

寒色　　寒色　　暖色　　暖色 的陰影　　寒色 較多

淡　　　　稍淡　　　　　　　　　　　　　　　　濃

透過建築物之間可以看見的海洋、天空、遠方的山脈是寒色。前
方的地面、建築物以暖色上色。陰影也以偏暖的顏色來描繪。

色彩歸納寫生

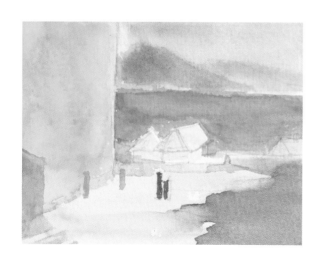

取材地：蔚藍海岸東方。法國與義大利國境附近的芒通。

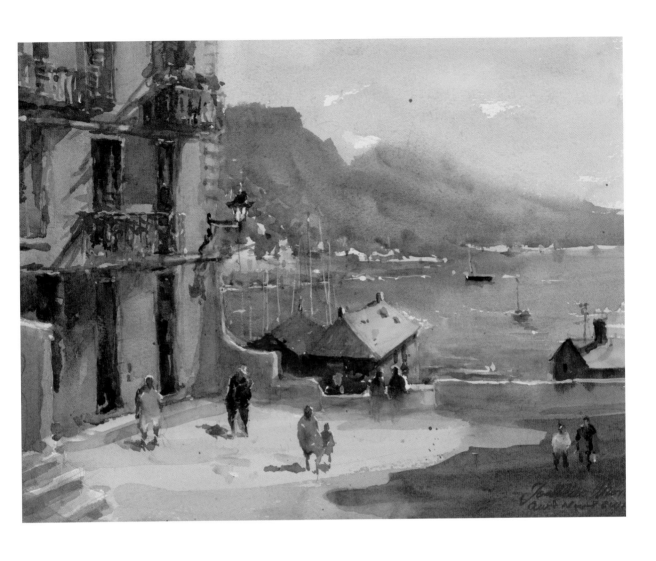

自山丘上遠望
29.0×33.0cm
取材地：法國 蔚藍海岸 芒通

在這場寫生之旅中進行了現場描繪示範。當地雖然有好幾處
適合寫生的景點，但因為現場示範需要一定程度的空間，以
及有遮蔭的環境，因此選擇在此處進行。

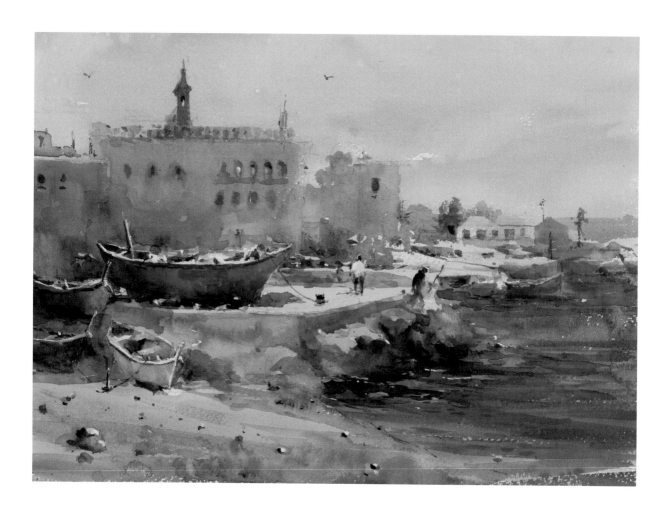

寒暖色的均衡以及顏色的濃度

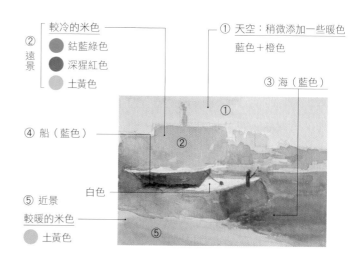

大雨前的短暫陽光
33.0×46.0cm
取材地：義大利 聖維托

② 遠景 較冷的米色
- 鈷藍綠色
- 深猩紅色
- 土黃色

① 天空：稍微添加一些暖色
藍色＋橙色

③ 海（藍色）

④ 船（藍色）

白色

⑤ 近景
較暖的米色
- 土黃色

2.

繪製過程
戶外寫生與室內修飾完成

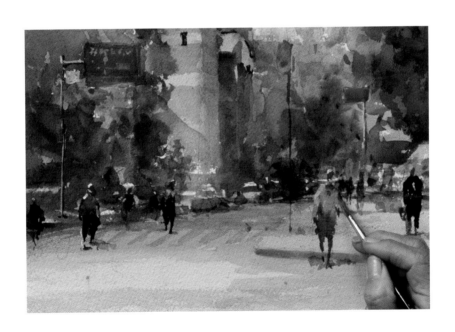

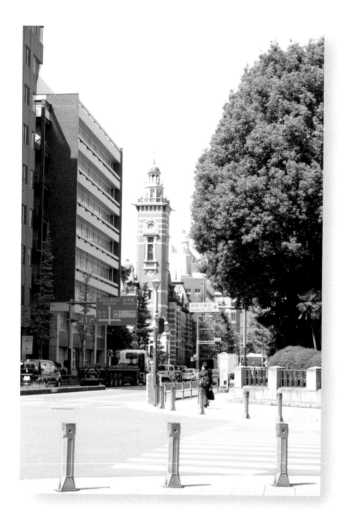

對一座有著高塔的建築物一角進行寫生。取景時讓十字路口納入畫面前方，將往來通行的車輛以及行人眾多的熱鬧景象也描繪下來。

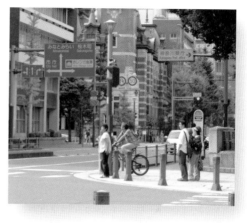

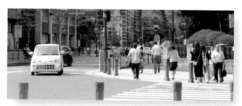

> 取材地：日本 神奈川縣橫濱市
> 取材日：9月中旬的上午時間
> 天氣：晴時多雲 ☀☁

現場寫生告一段落的狀態。接下來還要回到室內進行最後修飾，因此拍了幾張照片當作資料。為了要讓後續的繪製作業能夠更符合這幅畫作的主題，所以在現場也針對如何進行最後修飾，在畫面上做了一些參考用的標記。

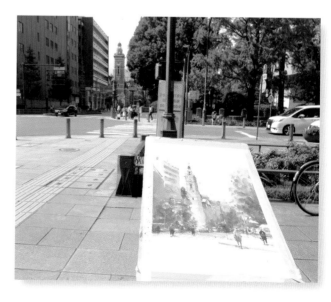

位置參考線。將大道及醒目建築物的大概位置
及大小標示出來。

決定好畫作主題的高塔位置，再朝向左右擴展
般進行描繪。

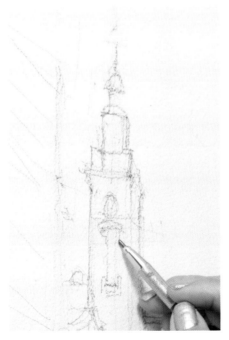

對於高塔的窗戶及外壁，要比其他建築物描繪
更多詳細的細節。

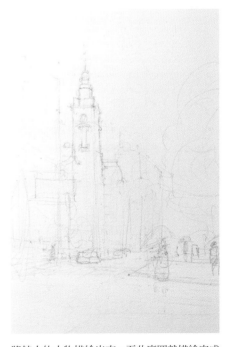

將較大的人物描繪出來，至此底圖就描繪完成
了。

①基本原則是要由遠方開始上色。先是
天空，然後是後方的建築物。

由天空開始描繪。

● 中間灰色
● 蔚藍色

高塔的後方要視為一整個區塊的空間來
呈現，陸續加上顏色，在畫紙上進行混
色。以濕中濕畫法來表現。

藉由混色的灰色來表現建築物的整體。

● 中間灰色
● 鎘紅色
● 淺鈷藍綠色

描繪建築物前方的樹木。

● 淺鈷藍綠色
● 永固洋紅
● 淺鎘黃色
● 鈷藍色

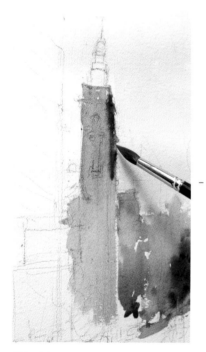

②描繪高塔。以壁面較明亮的顏色先將
高塔整體塗色，快要完全乾燥前，再描
繪陰影面。

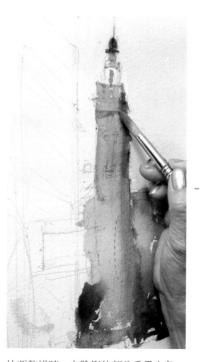

快要乾燥時，在陰影的部分重疊上色。
渲染的效果會讓轉角的邊緣看起來較為
柔和。

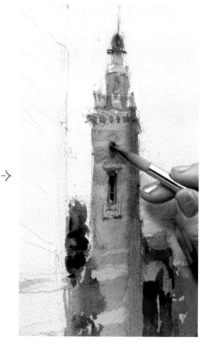

乾燥後再上色窗戶的暗色。清晰明確的
邊緣可以讓畫面看起來較為洗練。

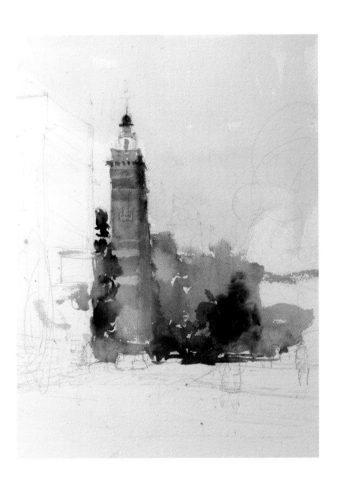

天空、遠景、高塔上色完成了。

↓

③將高塔前方（畫面左側）的細節描繪出來。請注意畫面的呈現不要比高塔更強。

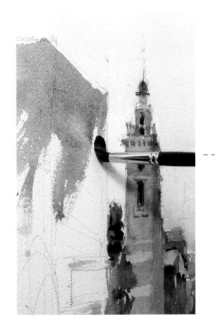

因為畫作的主題是高塔，所以此處雖然是畫面前方，但也不要描繪出細節。

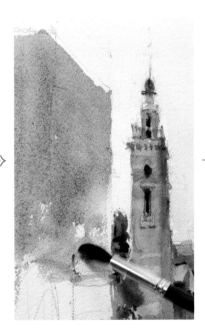

以濕中濕畫法在混色的灰色中將大樓的立體感描繪出來。

● 淺鈷藍綠色
● 淺鎘黃色
● 永固洋紅

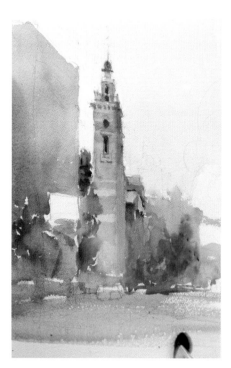

④前方的建築物形狀描繪完成後，接著描繪地面。以左右平移的運筆方式，由上而下進行塗色。

大樓的顏色乾燥後，將窗戶的暗色描繪出來。

→

為了不要讓窗戶顯得過於平坦，點上數筆較濃的暗色，使其渲染開來。

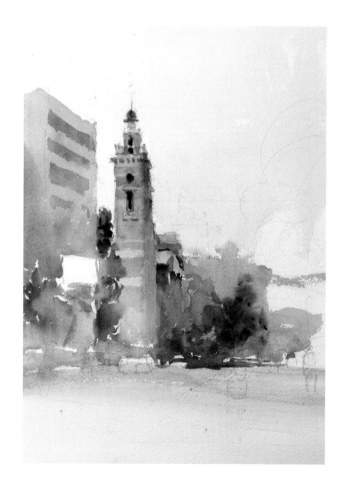

整個畫面都佈上顏色了。

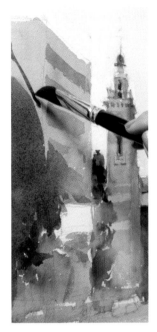

①對於大樓壁面上的大片陰影
這類面積較寬廣的陰影,重點
是要加上濃淡的氣氛變化。可
以傳達出暗影中存在著各種不
同要素在內的資訊。

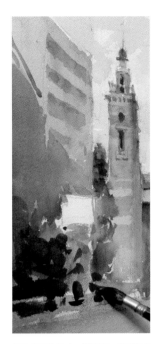

③以點塗的方式運筆,將陰暗
的部分一點一點破壞掉的感覺
描繪。

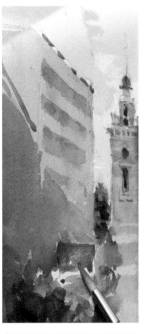

④道路標示要先將周圍的陰暗
部分描繪出來,再塗上藍色,
觀察畫面的均衡。

②在這裡要塗上天
空的藍色。

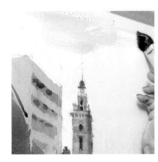

天空與大樓的交
界處要留下一道
細長的留白,讓
大樓看起來位於
畫面前方,同時
讓人感受到大樓
屋頂上的空間。

後方的大樓要以留
白不上色的方式,
讓形狀以白色的狀
態呈現出來。

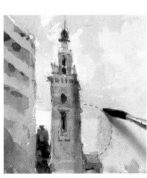

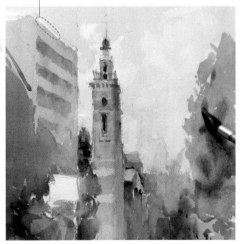

夏季尾聲的茂密樹葉,要藉由畫筆前端的筆觸,以
渲染的方式塗上濃暗的顏色。

● 淺鈷藍綠色　● 中間灰色
● 淺鎘黃色

33

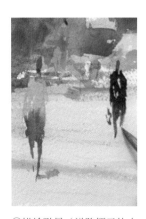

⑤描繪點景（道路標示的文字、人物、汽車等等）的細部細節。這是使用較細的畫筆，將眼睛可見的部分描繪出來的作業。找出能夠傳達街景氣氛的部分，將其細部細節呈現出來。

⑥大樓的影子斜斜地落在高塔的下方。將這樣的陰影形狀描繪出來，可以呈現出更真實的感覺。

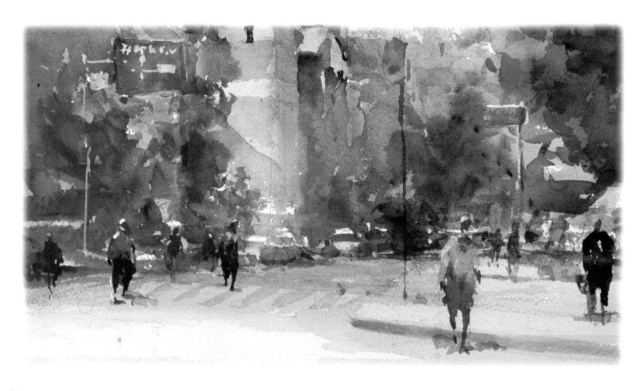

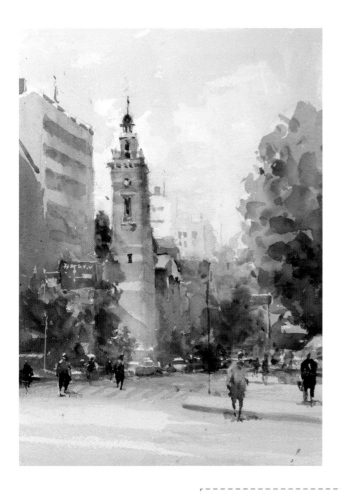

在現場的描繪到這裡為止。

最後修飾時想要加筆的部分大致可分 2 個重點。這些都將在室內完成描繪。

加筆重點①
為了要讓高塔更醒目，調整了高塔周圍的明暗度。

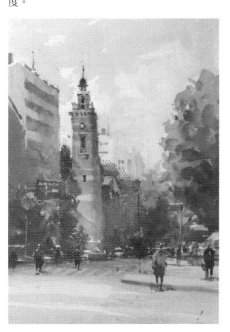

加筆重點②
有效活用點景的顏色，將觀看畫作的人之視線引導至高塔。

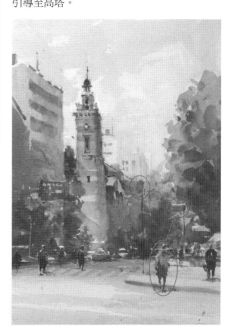

加筆重點①

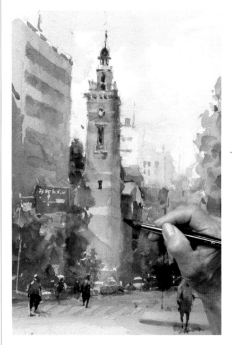

人工色彩的標示相當引人注意。為了不要比高塔更搶眼,將彩度降低。

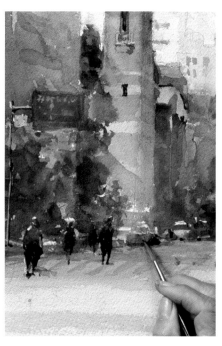

藉由重疊塗色的方式,降低高塔後方的陰暗程度。襯托高塔的位置可以看起來更靠近畫面前方。

讓汽車底下的陰影看起來更暗一些。調整高塔的明亮程度,以及周圍的陰暗程度。

其他加筆重點:
描繪在間隙中可見的大樓,加深畫中空間的立體深度。

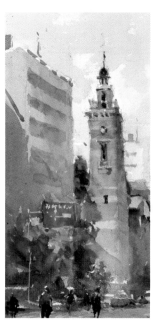

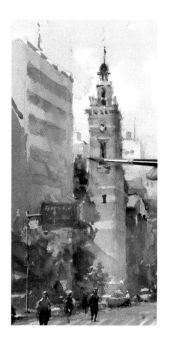

加筆重點②

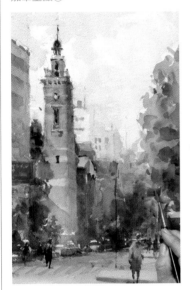 -> ->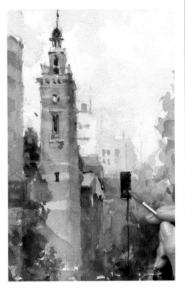

人物、看板、號誌燈以鮮明的顏色描繪，讓觀看者的視線自然隨之移動。

看板的紅色彩度要高，衣服的鮮艷程度也要增加。

號誌燈及其紅色燈號也要上色得更濃一些。

其他加筆重點：
畫面前方的空間感覺有些煞風景。因此稍微加濃斑馬線的顏色，同時在左邊加上陰影。

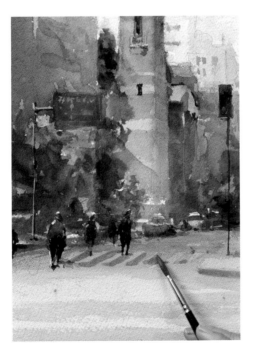 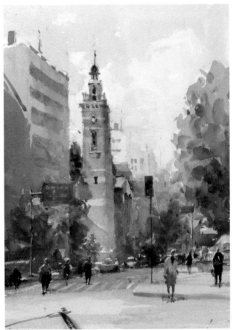

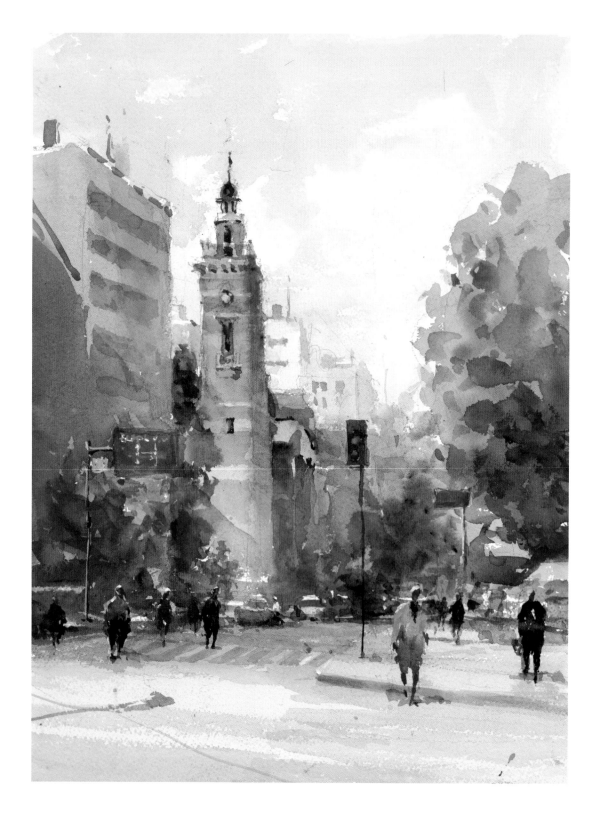

開港紀念會館 早晨
45.0×34.0cm
※卷末附贈特大尺寸海報

從早晨 9 點半左右開始描繪。當結束素描，開始上色的時候，陽光已經稍微移至南方照射過來。實景的照片則是上午 11 點左右的光線。

3.

繪製過程
參考照片描繪
—— 先遠後近 ——

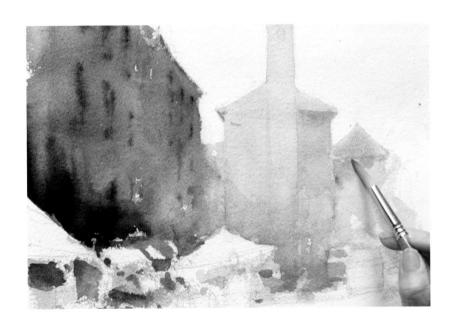

描繪以前
造訪過的城鎮

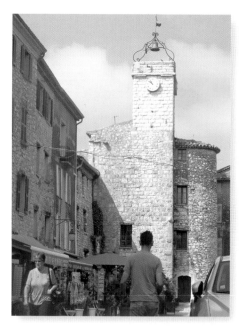

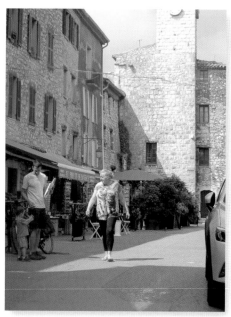

在現場描繪時，也將該處的
風景拍照留存。回到室內描
繪時，雖然會參考照片，但
也不能過於信任照片。

與照片不同的地方

A 屋頂的傾斜線的角度

實際上觀察到的角度與照片的角度不
一樣。描繪時將角度放緩幾分。

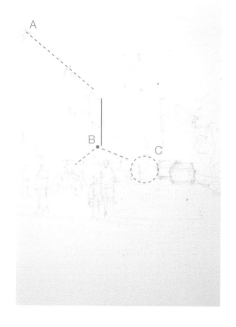

B 遮陽棚的位置

依照觀察的位置不同，遮陽棚的頂點
與建築物的垂直線條（藍色線條）看
起來會彼此重疊。這裡將遮陽棚的頂
點描繪在與垂直線條稍微錯開的位
置。

C 整理畫面中的要素

想要將人物描繪得更接近畫面中心的
建築物。草叢有些礙事，所以決定不
描繪出來。

繪製的流程

由遠方開始描繪。先描繪天空，再來是遠景、中景、近景依序描繪。

草圖

由天空開始描繪

遠景

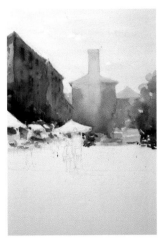

中景的明暗

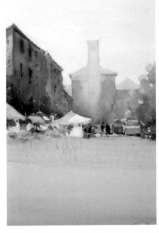

中景的描寫

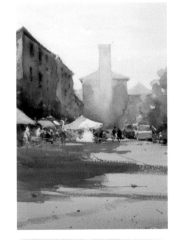

描繪近景後即告完成

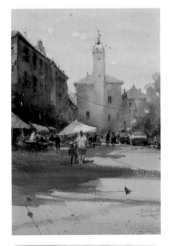

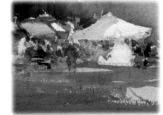

（部分：中景）

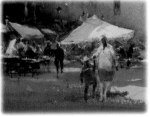

（部分：中景）

（部分：由中景到近景）

1 天空與雲朵

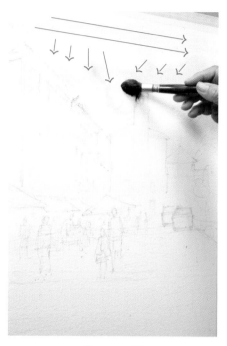

混色後的藍色：⬤蔚藍色 ⬤淡紫色

趁著顏料還沒有乾燥前，以面紙擦拭的方式描繪雲朵，待其乾燥。

2 遠景

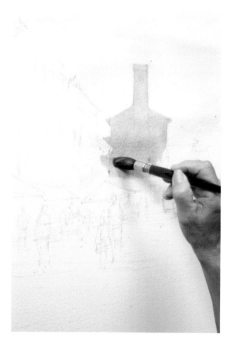

由高塔的外形輪廓開始上色。遠景要在混色後的藍色中的一部分加入暖色來描繪。

混色後的藍色 ⬤鎘紅色（少許）

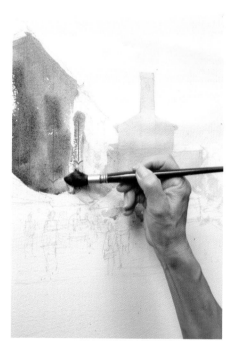

為左側的壁面上色。趁著混色後的藍色未乾燥前，加上茶色系顏色。

⬤燒赭色⬤象牙黑色

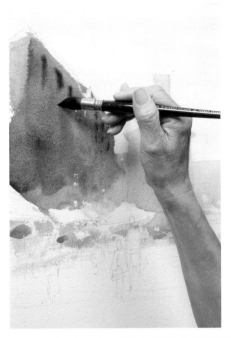

描繪壁面的暗部。窗戶的陰暗處要在壁面的顏料未全乾之前，一邊使其渲染，一邊進行描繪。

● 燒赭色 ● 象牙黑色

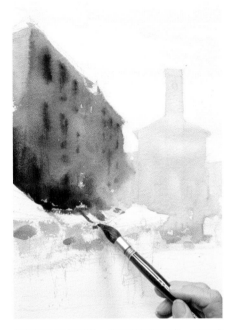

以相同的混色顏料，描繪建築物下方，以及遮陽棚之間的陰暗。描繪上色時要讓遮陽棚的邊界能夠清晰呈現。

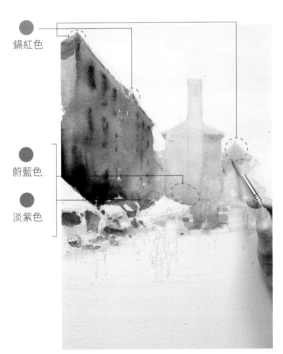

鎘紅色

蔚藍色

淡紫色

在部分位置加上暖色與寒色作為點綴。屋頂及建築物的轉角使用紅色，白色的遮陽棚周圍則使用藍色，諸如此類。

塗上暗色後，在畫面上用水噴霧，讓顏色呈現出漂亮的渲染效果。再待其乾燥。

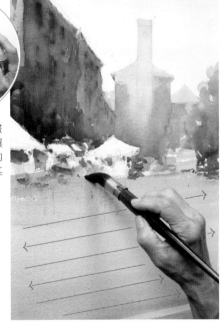

描繪高塔與左側建築物壁面下方的陰暗處，然後為前方的地面上色。

地面： ● 土黃色 ● 法國群青

　　　 下方要多加些藍色來調暗。

描繪中景的遮陽棚一帶。一開始要以將遮陽棚的白色中的陰暗部分破壞掉般的感覺，用筆尖點上茶色系的顏色。

● 燒赭色
● 象牙黑色

接下來要在遮陽棚的屋頂陰影處塗上淡藍色。

● 鈷藍色

● 深鎘紅色
● 鈷藍色

再來是汽車和人物。在位於陽光下的人物頭部及衣服上色，其他人物則是以暗色僅描繪出外形輪廓即可。

● 蔚藍色
● 淺鈷藍綠色

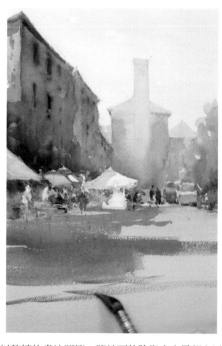

以乾擦的畫法運筆，將地面的陰影由中景朝向近景（畫面後方朝向前方）描繪出來。塗色時要以較乾燥的畫筆，在畫紙上磨擦的感覺描繪。

● 蔚藍色
● 淡紫色
● 燒赭色

近景地面的陰影描繪完成後，再描繪近景
的一對親子。由頭部開始描繪。

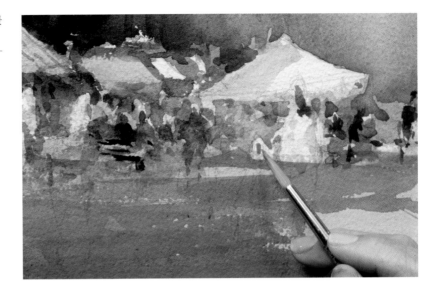

● 深鎘紅色
● 鈷藍色

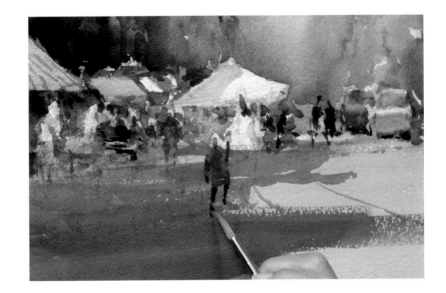

● 鈷藍色
● 燒赭色
● 深鎘紅色

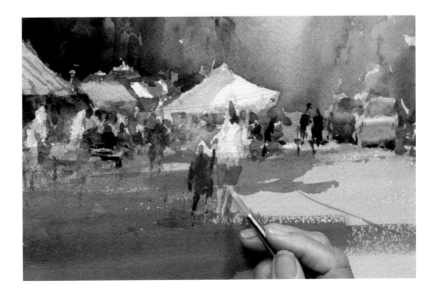

● 茜草紅色
○ 中國白色

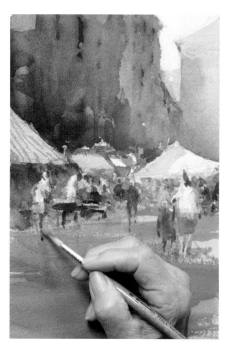

日陰中的人物，以偏白色較明亮的顏色描繪。

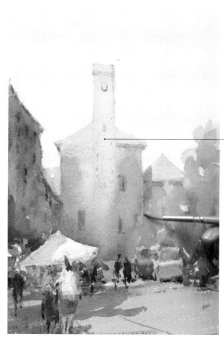

雖然在照片上可看
得到高塔壁面上的
石壁質感，但因為
這裡是遠景的關
係，決定不做質感
相關的描寫。

將高塔與右方建築物之間的陰影細節描繪出
來，自然就能夠呈現出建築物的立體深度。

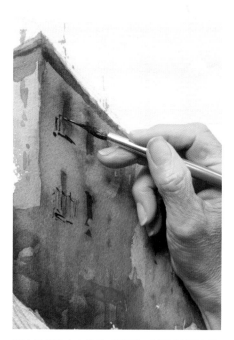

藉由描繪陽台上的扶手欄杆、利用看板的原色
等等，增加街景的裝飾。

積極地去找出天線以電線的線條。這是讓街景
更加活潑的重要元素。

中景的人們聚集處的桌椅。這些細節的道具都
能豐富畫面中的故事性。

將以曲線連接著天線及窗戶、建築物的電線描
繪出來。

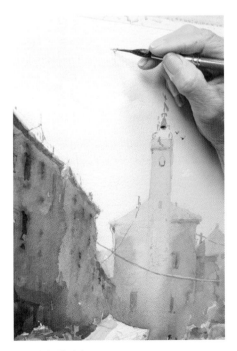

在天空描繪飛鳥。

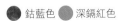

● 鈷藍色 ● 深鎘紅色

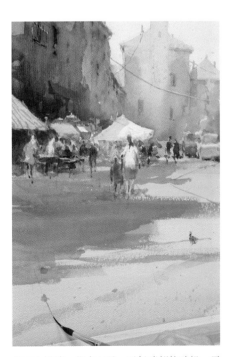

地面上描繪一些小石子。天氣晴朗的時候，電
線的陰影也會落在地面上。

大城鎮中的小村莊
44.0×37.0cm

由旺斯轉搭公車前來此處。雖然是個不大的村莊，但有許多像這樣的古建築和教堂。店家前面搭著遮陽棚，有許多簡餐店與紀念品店。觀光客很多，我挑選了看起來像是當地居民的人物來描繪。在這樣充滿歷史感的城鎮中，藉由小孩及年輕人的登場，可以表現出這是一個適合居住的地方。

4.

風景與人物

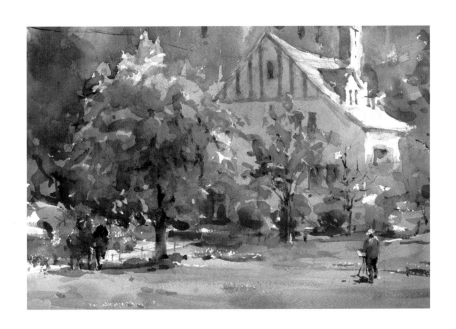

風景中的人物
描繪方法範例

立姿（男性）
依照頭部、肩部、軀體、腳部的
順序描繪。

頭部、手臂：● 深鎘紅色
軀體：● 蔚藍色
腳部：● 鈷藍色
　　　● 深鎘紅色
　　　● 永固洋紅

1.

2.

3.

4.

注意不要弄錯手腳的前後左
右。踏出右腳時，左手臂會在
前方。

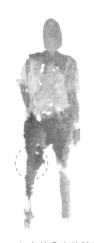

5.

向前凸出的膝蓋要以暖色
描繪，後方的腰部到腳部
則以寒色塗色。

描繪衣服
外形輪廓描繪完後，將顏料調濃
一些以疊色的方式描繪衣服的顏
色。頸部周圍要以較暗的顏色描
繪。

衣服：● 淺鎘黃色
頸部周圍：● 永固洋紅
　　　　　● 深鎘紅色
　　　　　● 鈷藍色

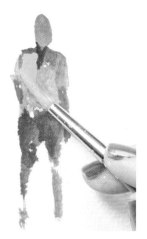

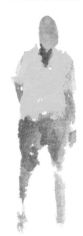

立姿（女性）

由頭部開始描繪到衣服的外形輪廓。肩寬、腰部都描繪得比男性更細窄一些。

1.

2.

在頸部的周圍加入寒色，可以呈現出頸部與衣服之間的間隙。

3.

左腳在前。位置在後方的右臂以融入衣服的方式表現。

高齡的男性

腹部較為隆起鬆弛。頭部與肩部的距離較短，頭部也要描繪得像是埋進軀體般。

1.

頭部要以稍暗的顏色描繪。

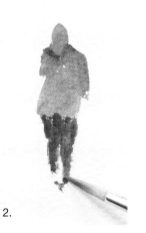

2.

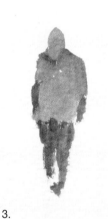

3.

手臂不要張得太開，步伐（兩腳的間隔）也要描繪得小一些。

孩童

頭部要比大人更圓一些，頭部在整個身體比例中佔較大的比例。頭部、軀體、手臂以及腳部的方向不要過於整齊，呈現出動態的感覺。

1.

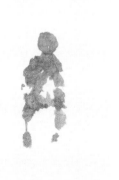

2.

描繪孩童的手腳時，不需要太在意位置的前後關係。

3.

帽簷不要描繪得過長。稍微凸出在外的程度即可。

坐著的人

描繪腰部到腳部時，要去意識到椅子的形狀（描繪過程2-3）。位於後方的部分以寒色描繪，凸出前方的部分以暖色描繪。

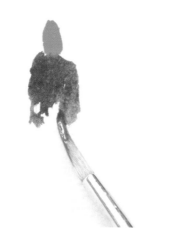

1.

2.

3.

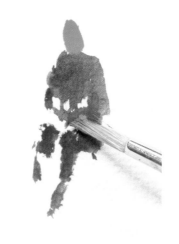

4.

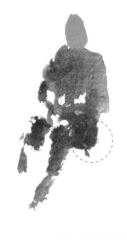

5.

坐姿的臀部部分因為是在後方的關係，所以要以寒色來重疊上色。

背景為暗色時

使用不透明水彩的白色來描繪頭部、肩部的光亮。描繪時要注意光的方向。

用畫筆直接在白色顏料軟管上沾取顏料來上色。

光線來自面朝畫面左方時的情形。

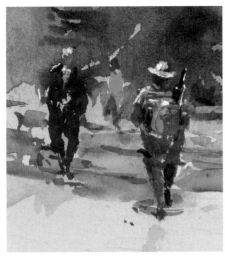

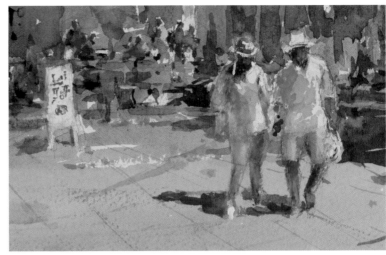

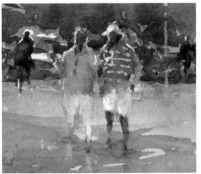

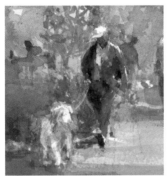

風景中的人物
作品中的人物部分。依場所的不同，在街上聽到的聲音也不一樣。我在畫中描繪人物，都是因為那個地方有人的氣息，聽得見人的聲音。

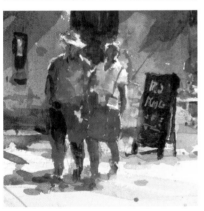

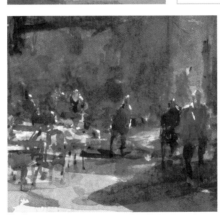

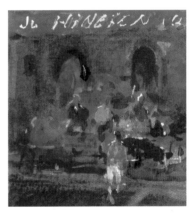

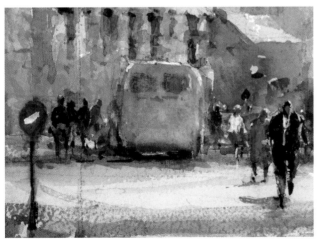

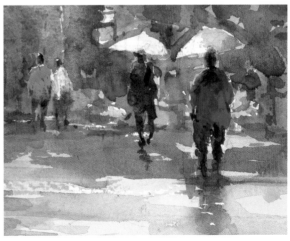

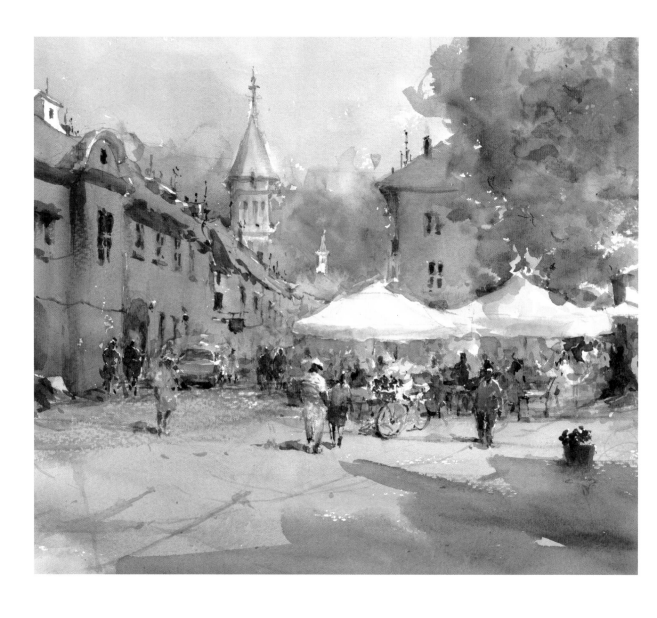

熱鬧的午餐時光
39.0×53.0cm
取材地：羅馬尼亞

小鎮中的一角。午餐時光。遠處可以看到一座古老的教堂，小小的商店街與餐廳並排在路邊。像這樣描繪日常中再平凡不過的樣子讓我感到很開心。

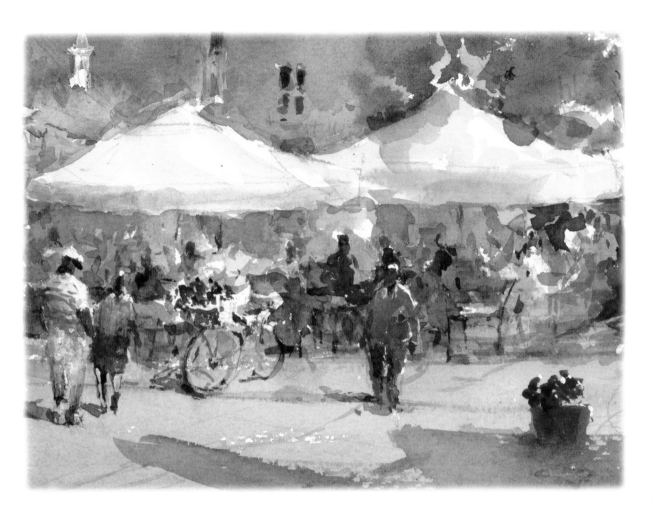

城鎮中少了人群，就成了鬼城。雖然說午休的時間、一大清早的時間等等，這些街上沒有人的時段也是很有魅力的時間。但我總是挑選人來人往的時間進行描繪。很想把聲音、談話聲也描繪出來。

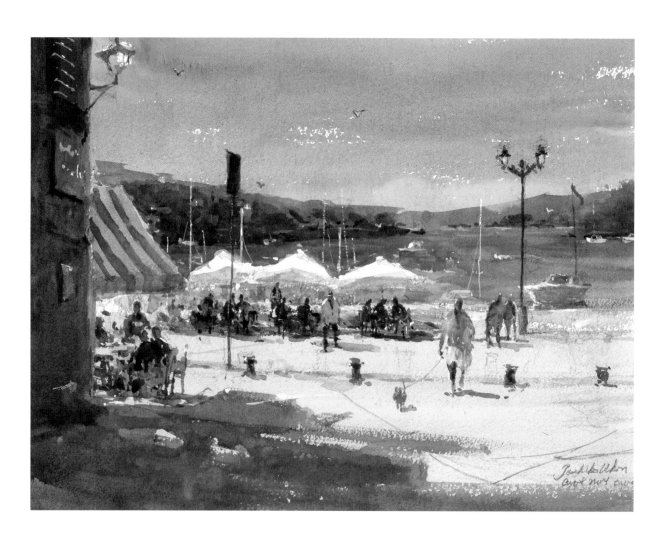

晨風
34.0×45.0cm
取材地：法國 蔚藍海岸 濱海自由城

※第 6 章刊有與此處相同場所的不同作品繪製過程

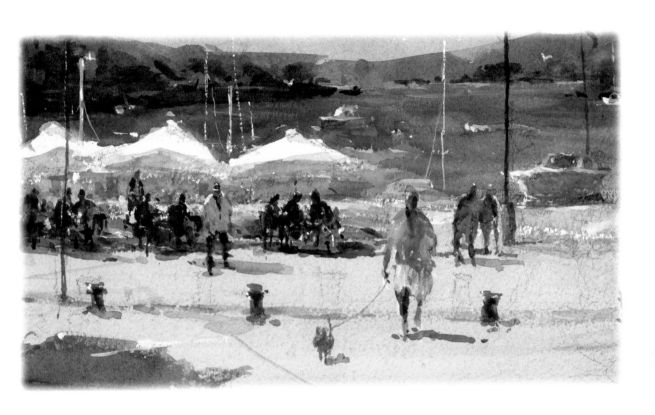

渡假勝地的早晨風景。加入了雖然不是當地居民，但享受著帶狗
散步之樂的人物以及左下方咖啡廳正在點餐的客人。

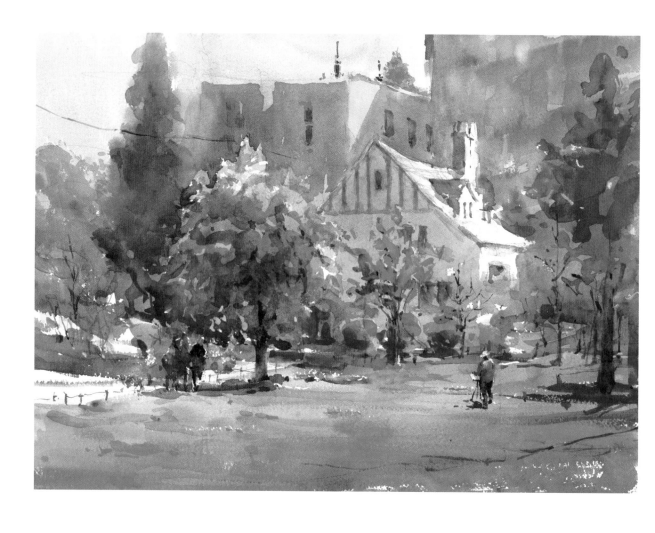

八重櫻
34.0×46.0cm
取材地：日本東京 聖路加病院

盛開的八重櫻。白色的
洋樓看起來發光耀眼。
畫中描繪的人物，是與
我同行寫生的人。

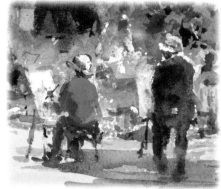

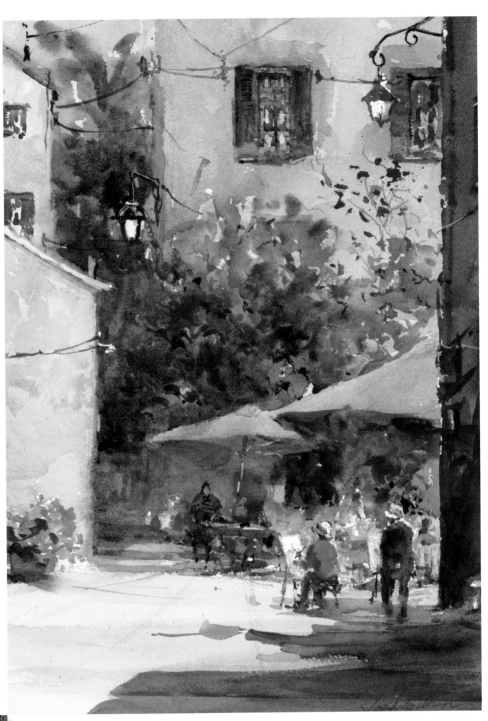

巷弄中的樂趣
43.0×31.0cm
取材地：法國 蔚藍海岸 圖爾雷特

遮陽傘的顏色在照片中看起來稍微帶點紅
色，但實際上是紫色。繪於寫生之旅。

取材地：法國 蔚藍海岸

描繪相同場所的 2 幅作品。這是很多人會聚
集過來的場所，當然，畫中的登場人物也會
出現有不同的過客。

一家名為瑪蒂斯的餐廳
32.0×43.0cm

這是由照片描繪而成的畫作。相較於在現場
描繪的作品（右頁），有更細微的表現。

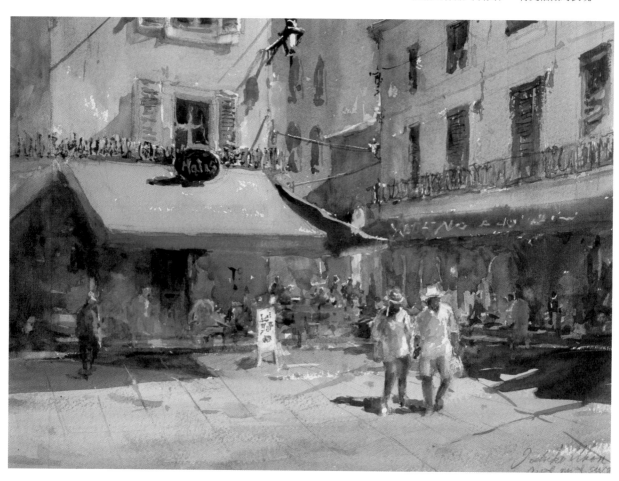

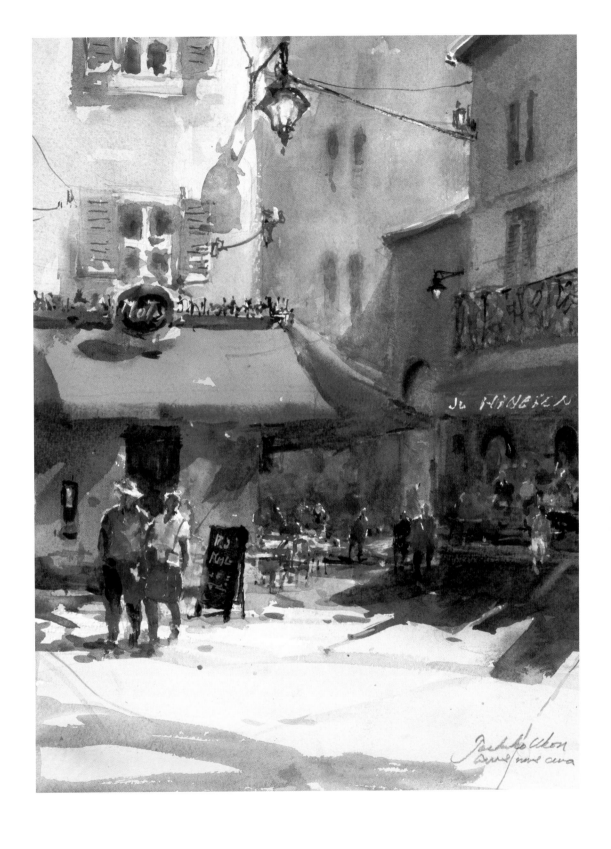

漫步在街頭
42.0×31.0cm

這天非常的炎熱，紅色看起來感覺比平常更加
顯眼。由前方的高樓陰影開始描繪。

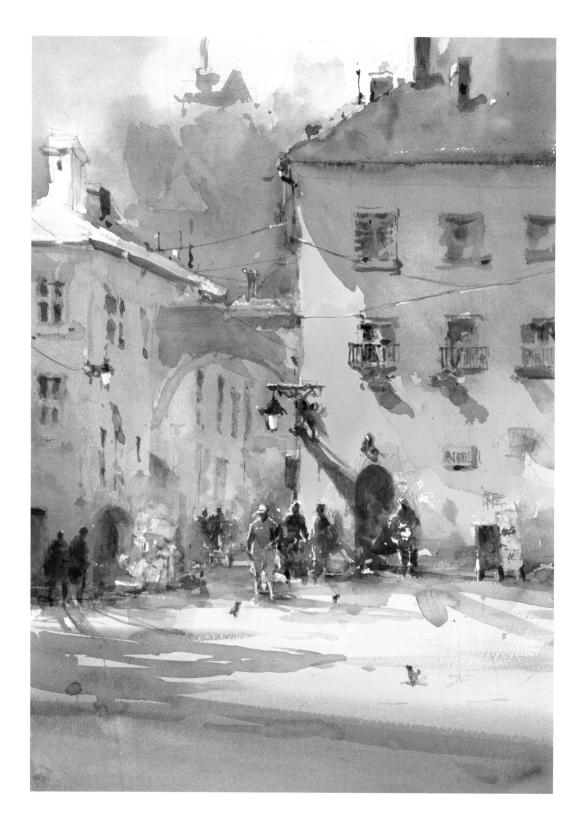

在吸血鬼德古拉的家門前
35.0×48.0cm
取材地：羅馬尼亞 塞格蕭拉

遠處的建築物雖然在現場可以看得很清楚，但這裡
透過模糊處理來表現出距離感。經常會有像這樣即
使看得清楚，但刻意不描繪過多細節的情形。

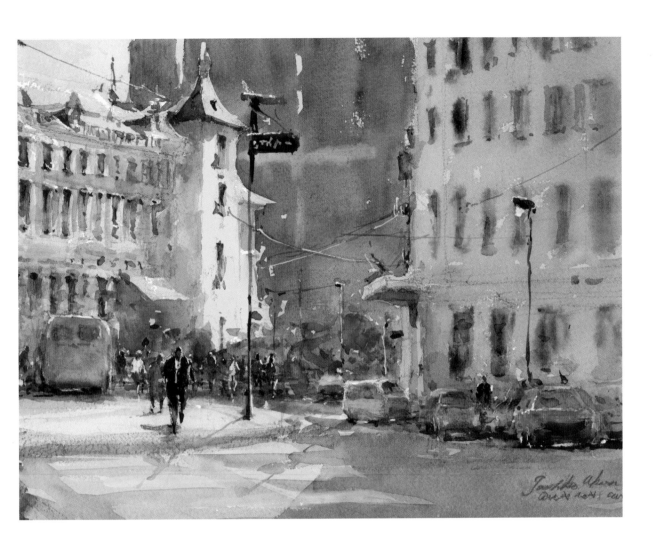

早晨
29.0×38.0cm
取材地：日本東京 東京車站

對於遠方及陰影中的建築物，幾乎不加上任何對比的呈
現，只專注將朝陽照射到的部分描繪出來。這是在文化
教室中的現場示範作品。

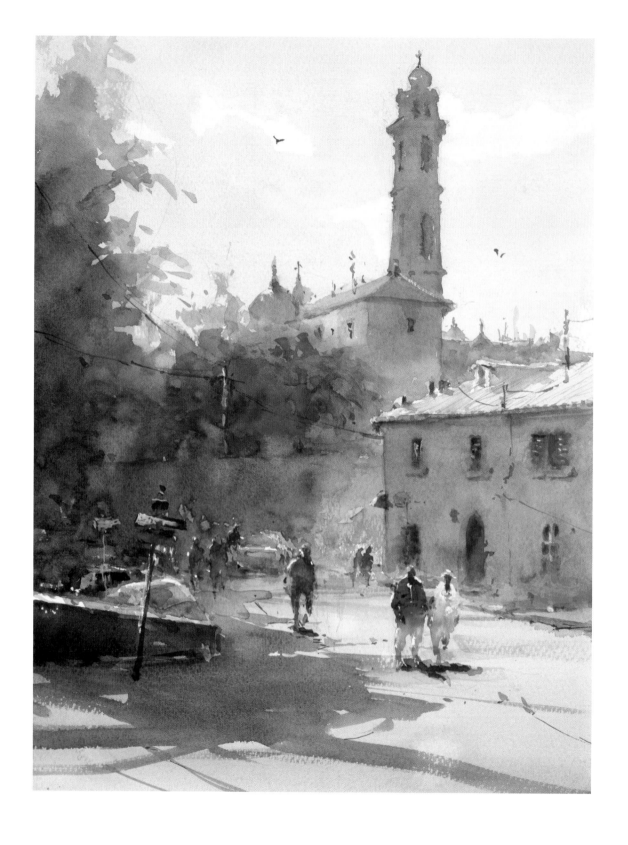

科西嘉島的小村莊
45.0×35.0cm
取材地：法國 科西嘉島

午後較早時刻的光線。是一個恬靜的小村
莊。左側是將暗色與陰影一起表現。

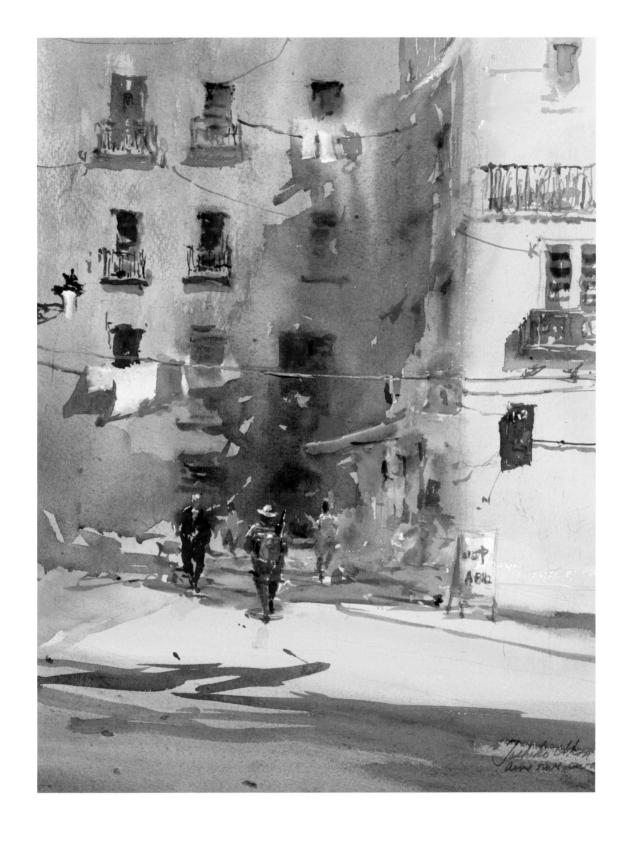

阿瑪菲海岸的小巷
43.0×33.0cm
取材地：義大利

這是由海岸稍微往城鎮方向之處。右方似乎是一間名特產店，但因為是位在較暗側，所以沒有將店面描繪得很清楚。在我做完現場描繪示範之後，有很多人在相同的地方進行寫生。我一邊吃著寫生之旅的導遊幫我送來的三明治，一邊畫下這幅畫。畫中描繪的人物有 4 人。我分別將其做了不同的描寫。

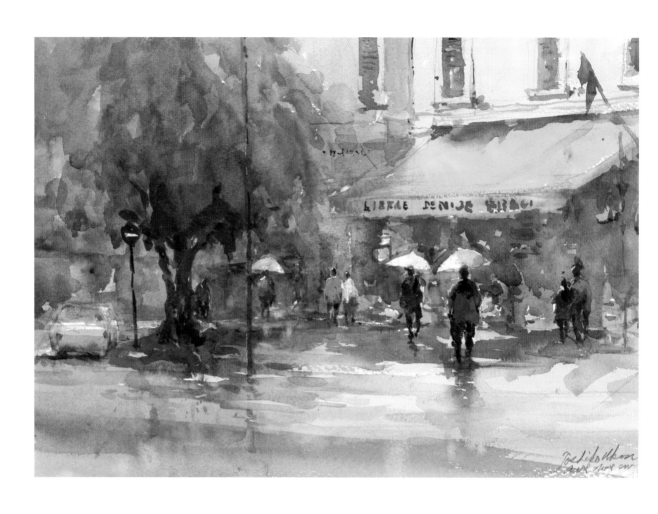

雨天的聲音
30.0×41.0cm
取材地：法國 蔚藍海岸 芒通

到達此處的隔天。上午下著雨。漫不經心地上街遊
蕩，找到一個可以躲雨的屋簷，便開始描繪了。

5.

作品
—— 濕度、溫度及寒暖色調 ——

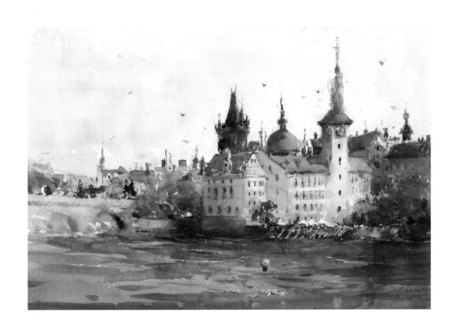

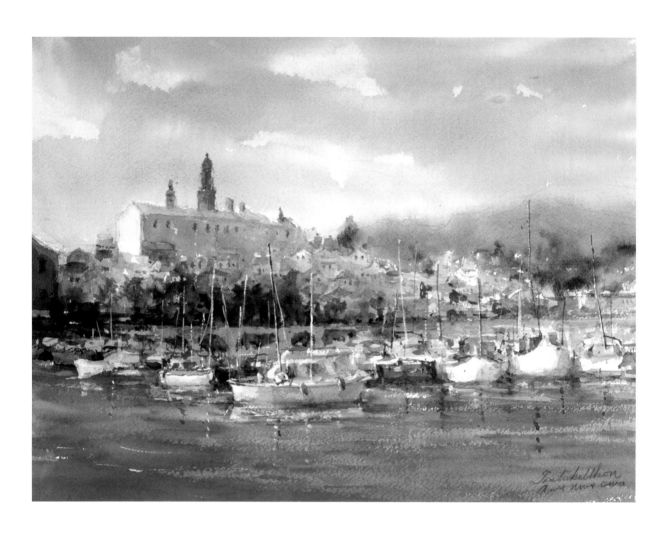

到達芒通的第二天是下雨天。是說雨天也有其趣,便在
屋簷下開始描繪起來,結果下午天氣就整個放晴了。雖
然天空中還有著厚厚的雲層,明亮的陽光將船隻照射地
十分耀眼。心中提醒自己只有畫面前方的船隻可以描繪
細節,其他部分都要以曖昧模糊的方式呈現。由於建築
物也屬於遠景的關係,要避免過度的細節呈現。山脈的
部分則以淡色渲染的方式呈現水氣煙霧飄渺的感覺。

海的基底顏色: ● 鈷藍色
使用的水彩紙:法國 Arches 阿契斯水彩紙(粗目)

海風
35.0×45.0cm
取材地:法國 蔚藍海岸 芒通

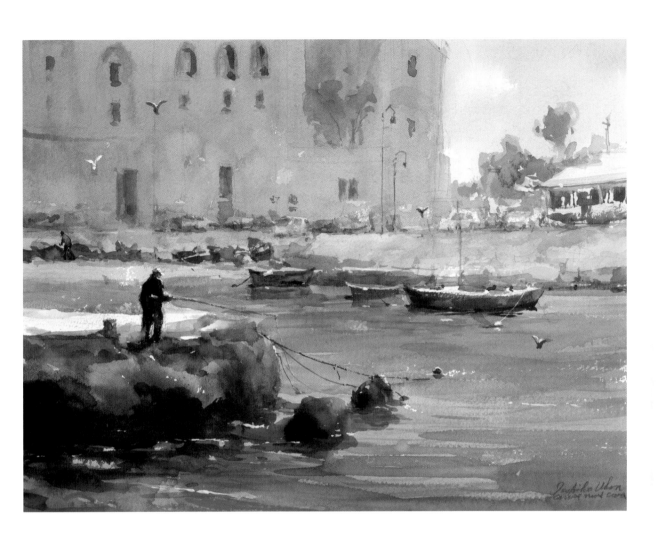

在古老建築物面前釣魚的人。之後下起雨來。對岸的部分大量使用濕中濕畫法來描繪。藉由船上的高光，表現自雲隙間落下的光線以及帶著濕氣的海風。

海的基底顏色： ● 淺鈷藍綠色

使用的水彩紙：英國山度士 WATER FORD 霍多福水彩紙

釣魚人
35.0×45.0cm
取材地：義大利 阿瑪菲 聖維托

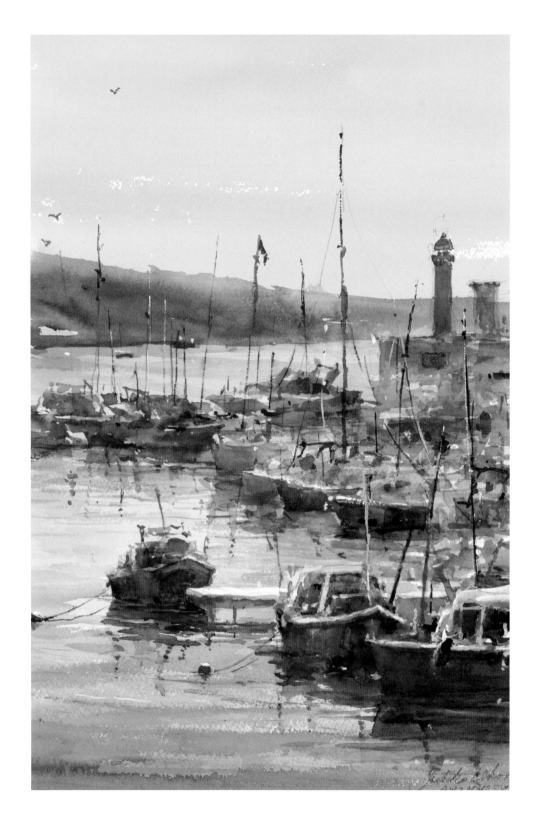

黃昏的港口
47.0×35.0cm
取材地：法國 蔚藍海岸

天空被染成一片紅的時刻。描繪時刻意將天空、
海上的夕陽色彩加強，畫出逆光中的船隻。

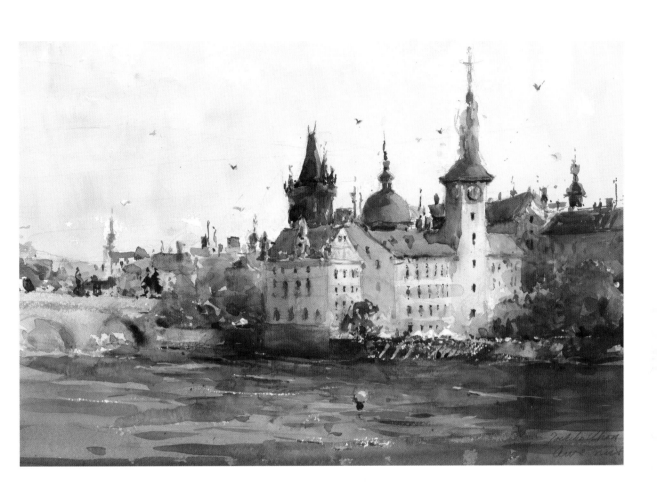

歷史故事
35.0×50.0cm
取材地：捷克 布拉格

由伏爾塔瓦河（莫爾道河）中間的沙洲眺望布拉格。
真是美不勝收的一座城市。在現場示範描繪的畫作，
回到日本後我又試著重疊塗上較濃的顏色。

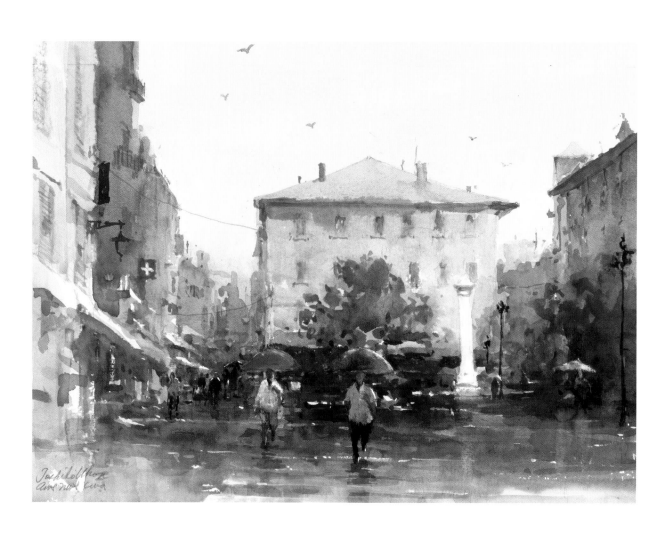

雨天也有其趣
35.0×45.0cm
取材地：法國 蔚藍海岸 芒通

這趟旅行的第一天就遇到下雨。在時下時停的雨勢中，白色的紀念碑顯得耀眼。地面上光線的軌跡透過在紙上留白，並以濕中濕畫法來渲染色彩。最後修飾時整體畫面都避免太過明確的輪廓線。

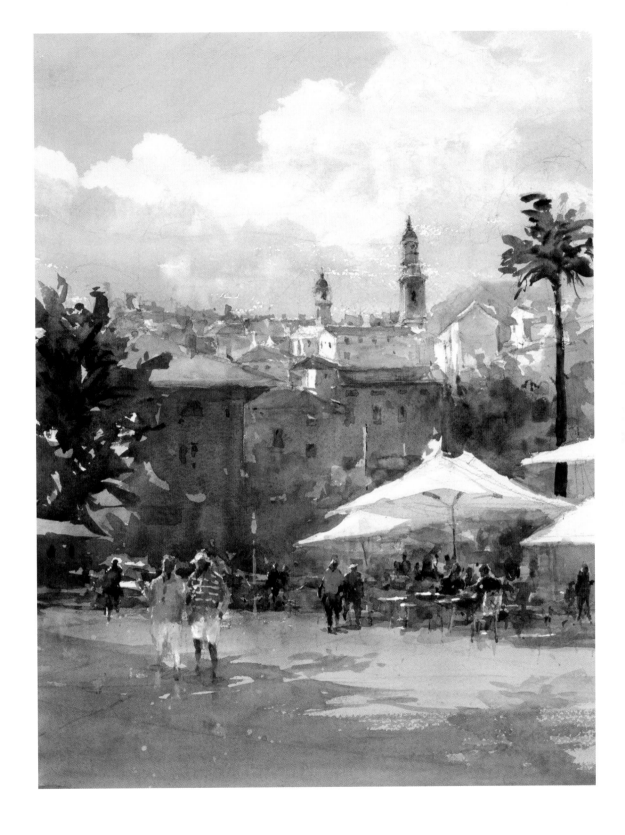

雨過天晴的廣場
44.0×35.0cm
取材地：法國 蔚藍海岸
※卷末附贈特大尺寸海報

雨停了，陽光也再次出現。悠閒的用完午餐後，來到廣場，
看見雨後天晴的天空很有意思，便將這場景描繪了下來。白
色的遮陽棚輪廓要清楚呈現，餐桌上的亮光和左方樹木的光
影對比要描繪得明顯一些，藉以表現出日光的強烈。

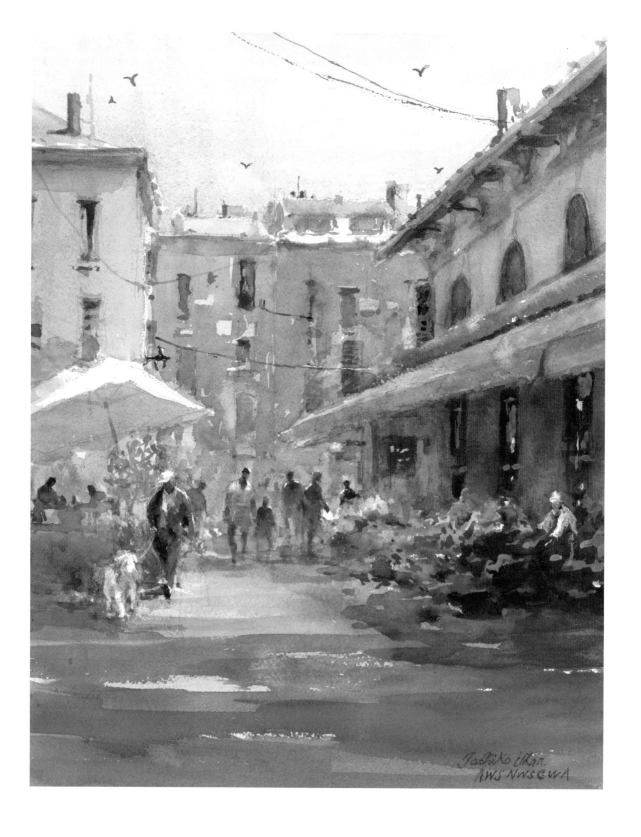

海風吹拂的早市
44.0×35.0cm
取材地：法國 蔚藍海岸 芒通
※卷末附贈特大尺寸海報

早市的建築物很有意思。看到採買的客人，以及帶狗散步的人，感受到早市的朝氣活力，便將其描繪了下來。受到光線照射的人物及店頭都以較鮮艷的色彩描繪。

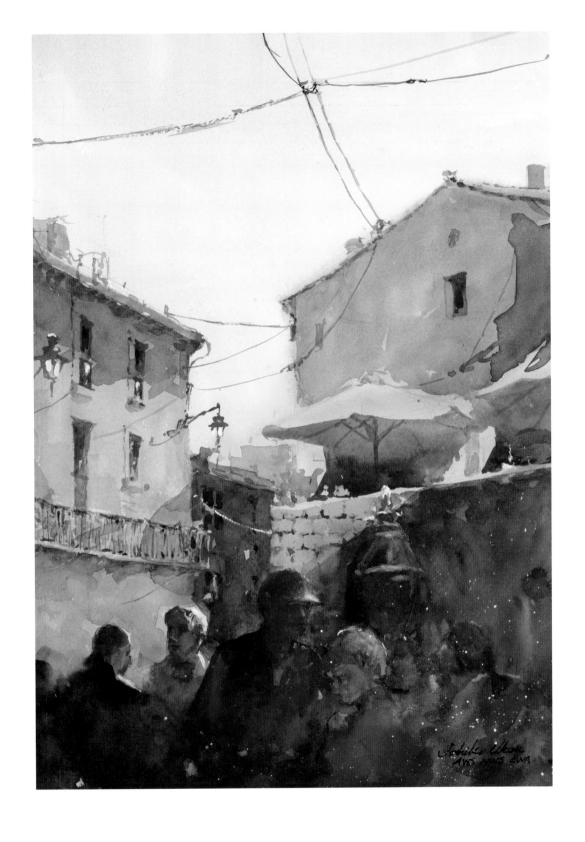

村中炎熱的一天
50.0×36.0cm
取材地：法國 旺斯

搭乘公車，前往聖保羅村。天氣相當炎熱。受到陽光照射的遮陽棚的橙色，與建築物陰影中的人們形成強烈的對比，讓我感到很有意思便描繪了下來。

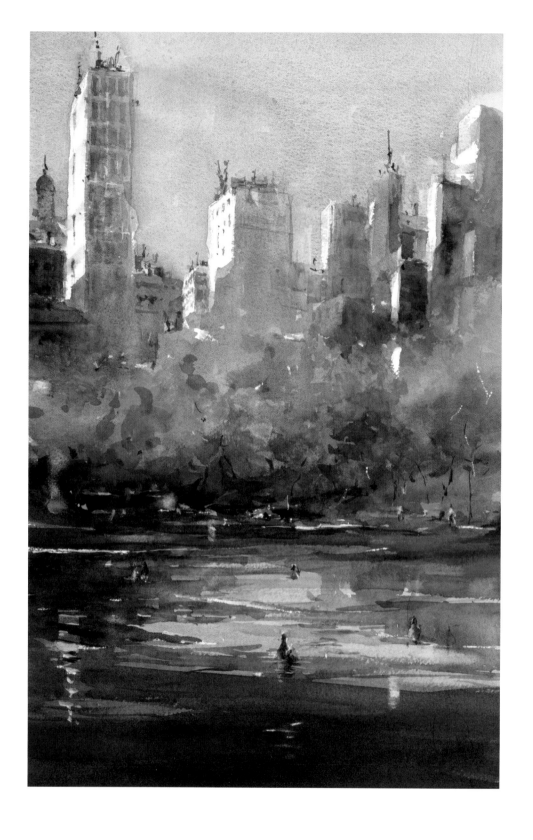

春天早晨的陽光
50.0×35.0cm
取材地：美國 紐約

由中央公園的水池望向摩天樓。大樓的
壁面反射著早晨的陽光。

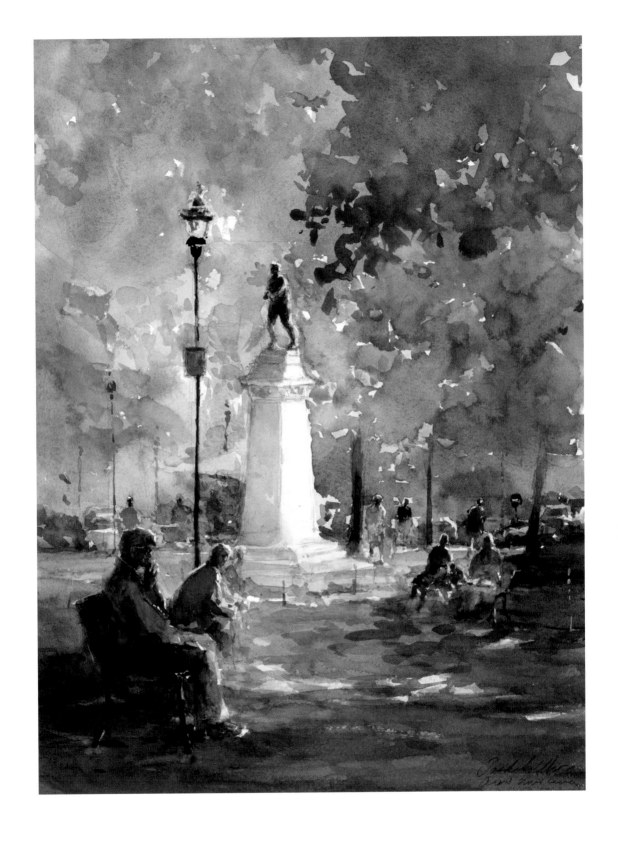

通敞透風的公園
45.0×33.0cm
取材地：美國 奧勒岡

奧勒岡州的最大城市波特蘭。於 8 號大道的公園。有很多
人在這個樹木環繞的公園裡度過中餐及午後的休息時間。
讓時間在此處也顯得悠閒。

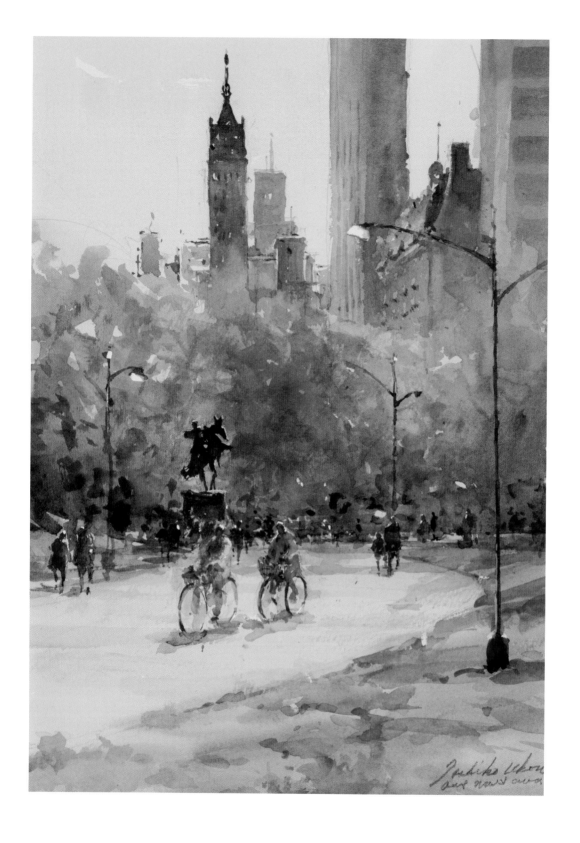

春風
44.0×32.0cm
取材地：美國 紐約

中央公園的一角。一邊眺望著遠處的高樓大廈，一邊在寬敞的公園騎著腳踏車。有水池，有小橋，後方還有一座動物園。草地上有上班族在休息，也有全家大小一起來野餐的家族。我每次來到紐約，都一定會來這裡享受公園的氣氛。

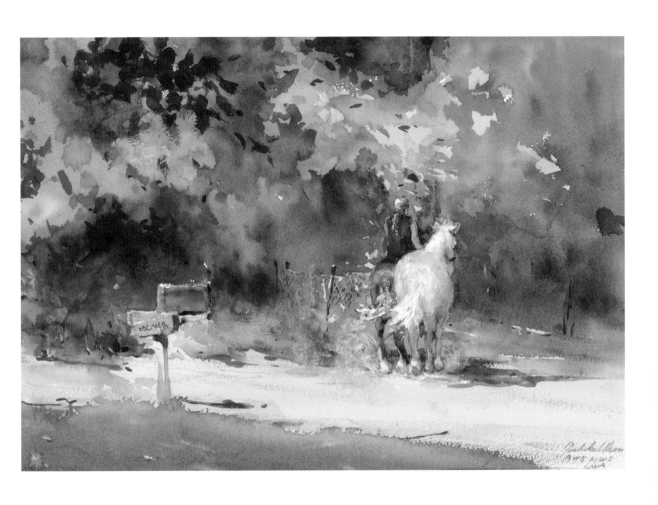

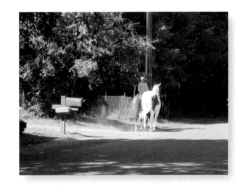

馬的調教師珊德拉
35.0×45.0cm
取材地：美國 奧勒岡 威爾遜維爾市

暑假時兩個女兒帶著家人來到奧勒岡找我。孫
子們每到夏天這個時期都很期待來上騎馬課
程。騎馬學校的老師騎在沒有馬鞍的裸馬上的
姿態，非常地帥氣。

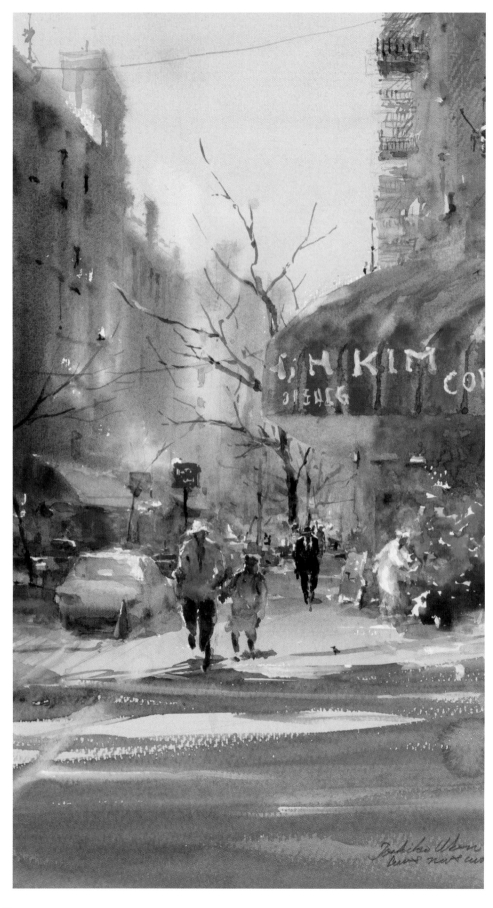

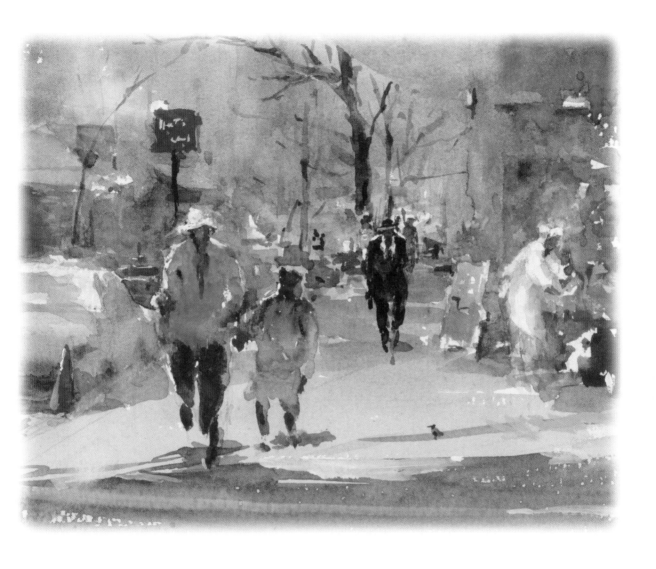

春天的早晨 No.2
45.0×30.0cm
取材地：美國 紐約

母親送女兒到學校門口上學。也許媽媽還有其他工
作的關係，走路的步伐很快。女兒不知道媽媽的心
情，看花看到入迷。表現出紐約繁忙生活的一景。

寫生時拍攝的現場照
片（右）與作品的一
部分（上）

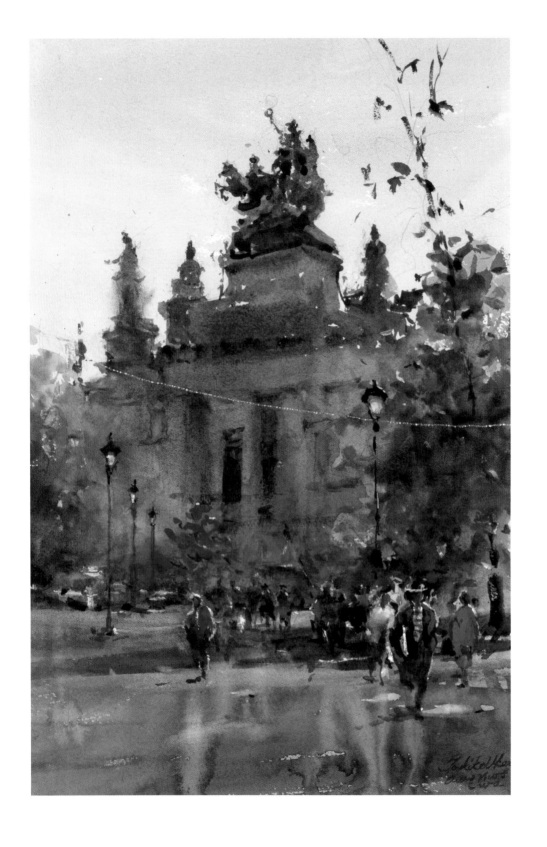

將巴黎大皇宮拋在身後
45.0×35.0cm
取材地：法國 巴黎

位於法國第 8 區的巴黎大皇宮。由香榭麗舍大道
的方向描繪逆光中的巴黎大皇宮美術館。

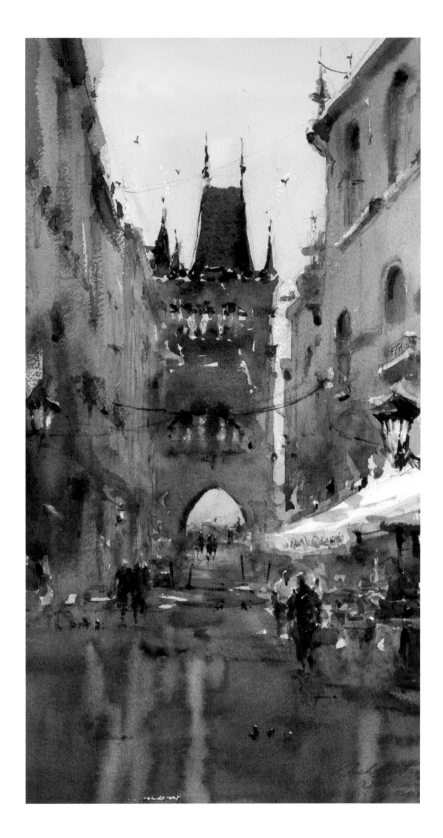

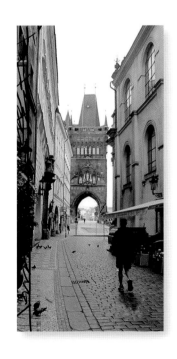

明天也是晴天
48.0×26.0cm
取材地：捷克 布拉格

查理大橋是有名的寫生景點。有很多人描繪橋對面的那一側。而我則是遠遠地望著橋，取景時讓具有特徵的屋頂位於畫面前方來描繪。

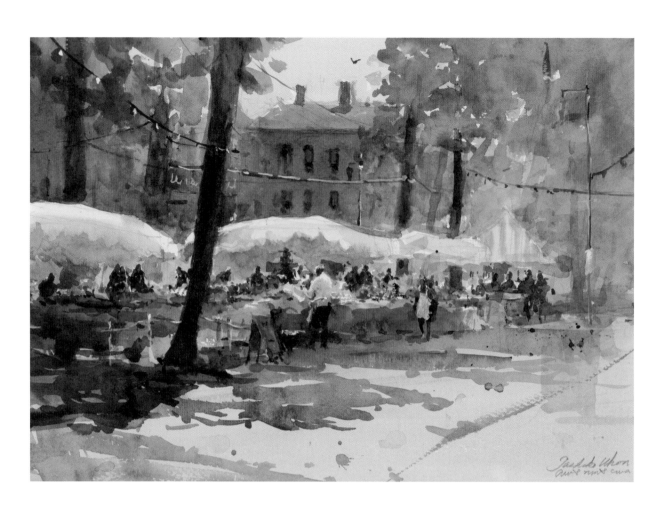

宛如廟會祭典般的市場
35.0×45.0cm
取材地：法國 蔚藍海岸 芒通

這是有販賣自家製食品和手作產品的早市。遮陽棚底下聚集了大量的人潮。照射在遮陽棚與畫面前方地面上的陽光相當耀眼，遮陽棚下方附近有看起來柔和的反光。畫面前方是寬廣的公園，我在該處的樹下描繪了這幅畫。邊畫邊觀察到光線角度不停地在變化，我也為了不讓陽光直射到畫紙上變得刺眼，只好移動了幾次位置，急急忙忙地描繪。

6.

繪製過程
參考照片描繪
── 將中景設定為主題 ──

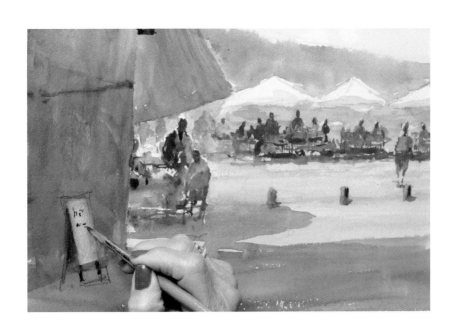

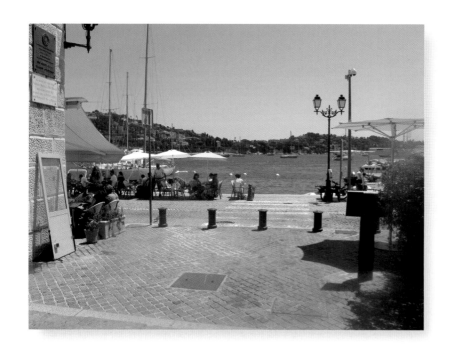

取材地：法國 蔚藍海岸的濱海
自由城

取材日：11 月上旬

天氣：晴 ☀

色彩歸納寫生

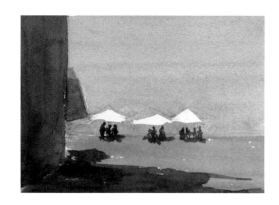

將遠景的山與海整合成一個顏色，遮陽傘下的人物以外形輪廓來呈現。將遠景（天空與海洋），中景（遮陽傘）、近景（遮陽傘到畫面前方）區分為 3 個空間來描繪。

上色的順序

1 遠景

天空、山脈、海洋

遮陽傘的頂部形狀
留白不上色。

2 近景

地面、建築物

3 中景的人物

4 最後修飾

其他人物及路燈
等等。

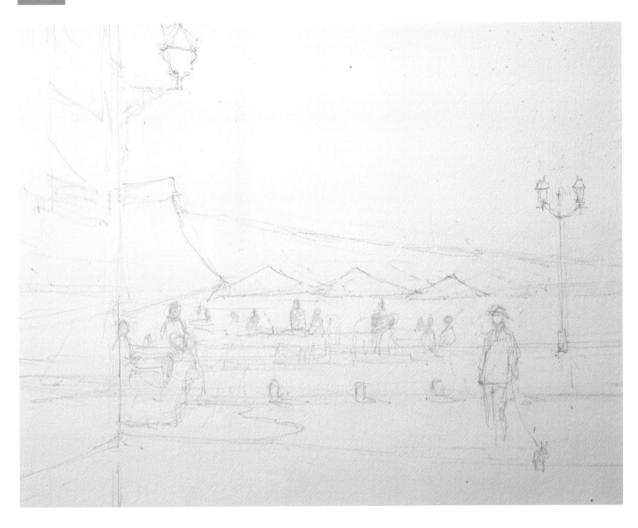

1 找出位置參考線

2 最後將人物淡淡地描繪上去

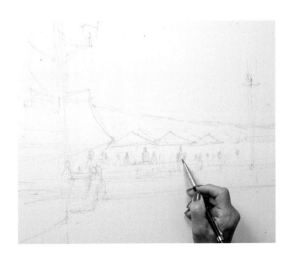

1 遠景

天空要以左右方向以及由畫面前方朝向畫面後方的筆觸來
描繪出畫面的立體深度。

● 中間灰色
● 蔚藍色

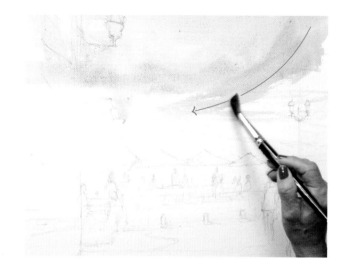

描繪雲朵。用面紙擦拭描繪。

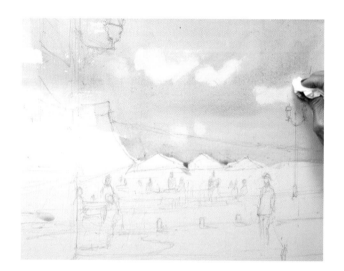

山脈要以帶有藍色調的灰色,來呈現出位於遠方。遮陽傘
的形狀要留白不塗色。

● 生赭色
● 蔚藍色
● 中間灰色

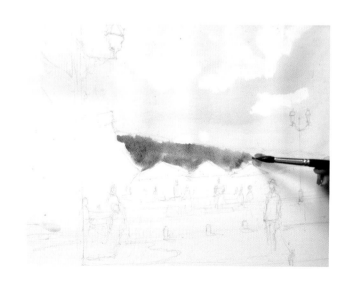

海洋使用相同的顏色疊色描繪 3 次。第 1 次要稀釋到像水一樣淡薄，第 2 次要增加濃度來疊色重塗。顏料快要乾燥前，再調製更濃的顏料來呈現出波浪的筆觸。

● 淺鈷藍綠色
● 蔚藍色
● 中間灰色

使用與海洋相同的顏色，也描繪出遮陽傘的陰影。

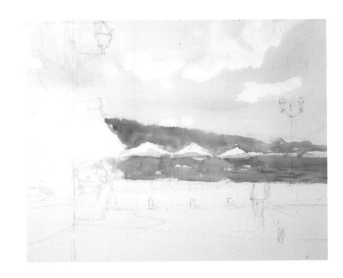

2 近景

由於畫面前方的地面會有些陰涼的地方，所以使用寒色較多的混色來描繪。

（上方）● 蔚藍色 ● 鎘紅色
（下方）● 較多的蔚藍色

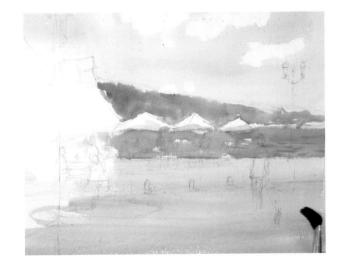

左側的建築物。將店頭的遮陽傘也描繪出來。

● 蔚藍色
● 深鎘紅色
● 永固洋紅
● 中間灰色
左側建築物的遮陽傘：
● 淺鈷藍綠色

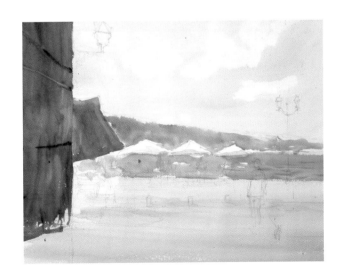

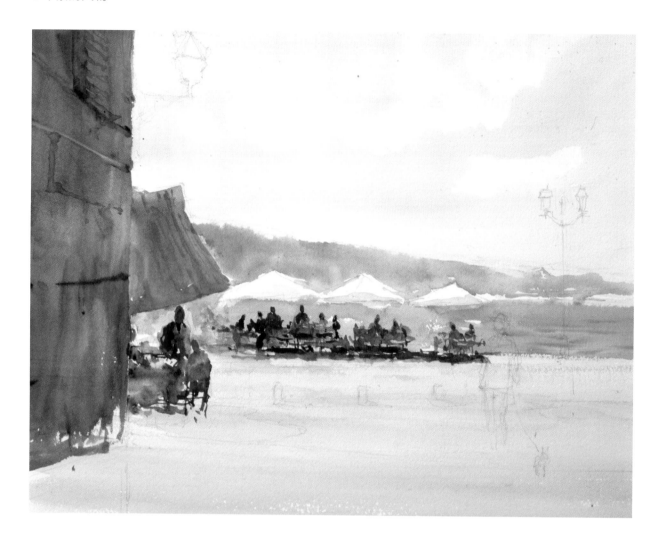

人物的外形輪廓

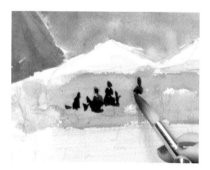

距離較遠的人物以外形輪廓來呈現。

⬤ 鈷藍綠色
⬤ 中間灰色
⬤ 深鎘紅色
⬤ 鈷藍色

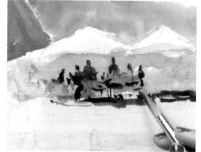

由頭部及上半身的外形輪廓開始，然後描繪細部細節、腳部。

在較遠的人群外形輪廓中的 2、3 人衣服上加入蔚藍色來增加變化。較近的人物則是在外形輪廓描繪完成後，再以較濃的色彩疊色。

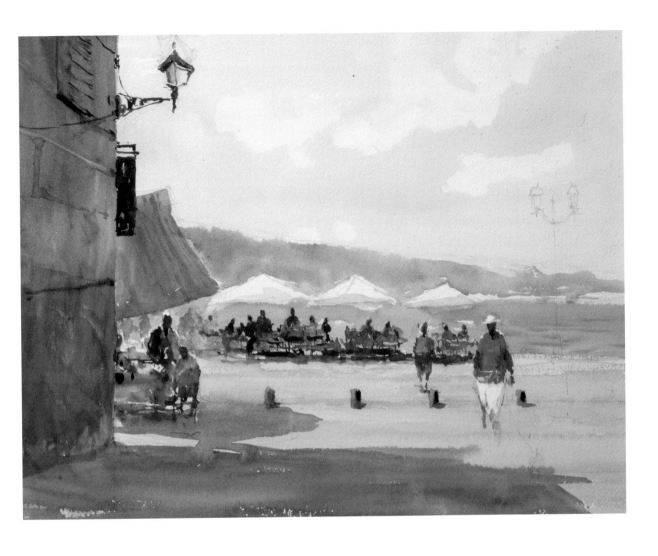

描繪距離更近的較大人物細節

先將畫面前方的地面、建築物下方的暗部描繪完成後,再描繪右側的二人。

人物的描繪順序是頭部、軀體(衣服)、手臂及腳部。

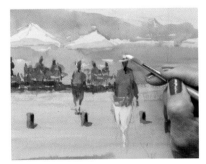

由於是陽光很強的逆光角度,頭部要以白色顏料來表現亮光。使用的是白色不透明水彩顏料。

有時會需要在較長且單調的線條、大面積的平坦
面塊找出可以增加變化的要素來進行修飾描繪。
比方說是路燈或是看板等等。街上有很多像這樣
的裝飾物品。

為了要在左側建築物轉
角的垂直線條增加變
化，決定描繪路燈。

在上色完成的壁面上描繪看板

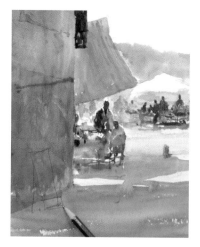

決定好放置看板的位置。用鉛筆描繪草
圖。

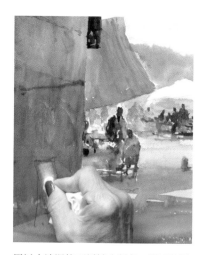

用以水沾濕的面紙擦去顏色，將看板的
形狀呈現出來。

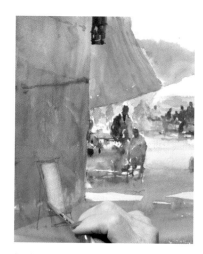

描繪看板的外框。

描繪陰影，將看板的形狀描繪出來。

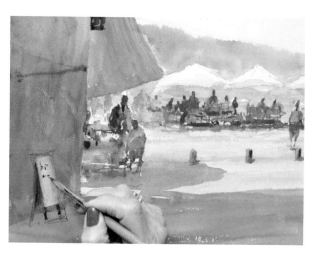

加入看板的文字。訣竅是要似乎看得懂但其實看不清上面文字。

最後修飾階段要加入的是人物的存在感、說話
的聲音、風、以及動作這類要素。適當地加入
幾種這類要素，可以讓畫面看起來更有真實
感。要有意識地去找出橫向以及直向的線條來
適當加筆描繪。

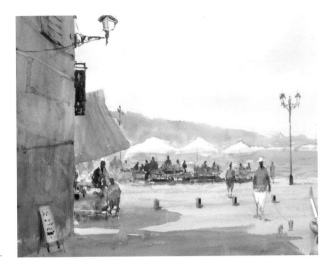

描繪路燈落在地面上的陰影。

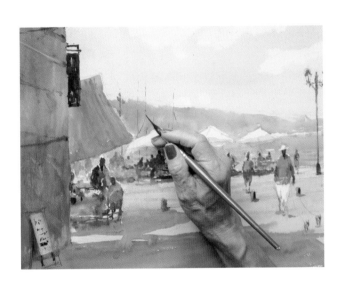

描繪港口船隻的桅杆以及旗幟
等目視可見的直向線條。

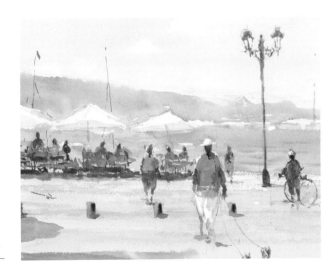

在路燈的旁邊加騎自行車的人物，
將最後修飾的要素細節描繪出來。

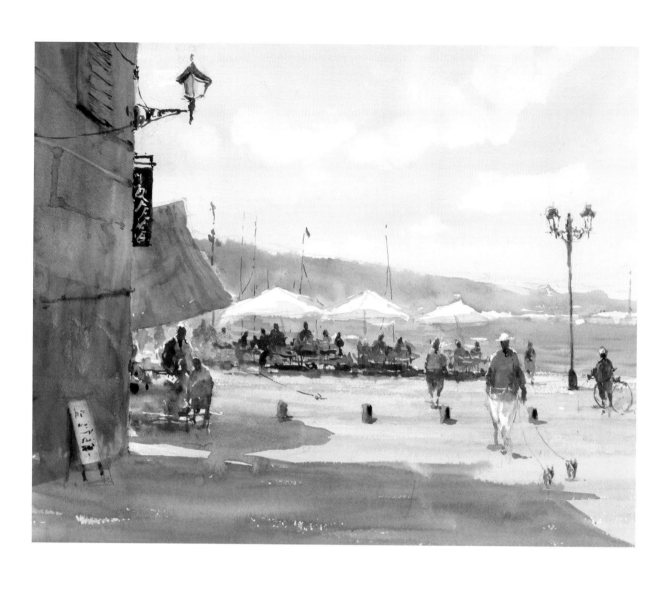

小小的港口城鎮 No.2
35.0×45.0cm

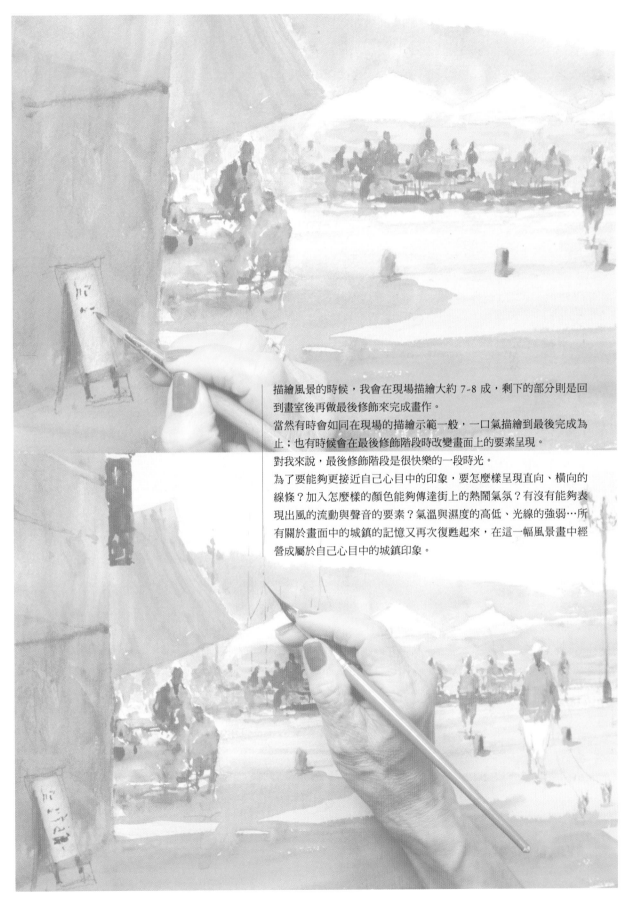

描繪風景的時候，我會在現場描繪大約 7-8 成，剩下的部分則是回到畫室後再做最後修飾來完成畫作。

當然有時會如同在現場的描繪示範一般，一口氣描繪到最後完成為止；也有時候會在最後修飾階段時改變畫面上的要素呈現。

對我來說，最後修飾階段是很快樂的一段時光。

為了要能夠更接近自己心目中的印象，要怎麼樣呈現直向、橫向的線條？加入怎麼樣的顏色能夠傳達街上的熱鬧氣氛？有沒有能夠表現出風的流動與聲音的要素？氣溫與濕度的高低、光線的強弱⋯所有關於畫面中的城鎮的記憶又再次復甦起來，在這一幅風景畫中經營成屬於自己心目中的城鎮印象。

PROFILE ———————————————————————————————

右近としこ
（Toshiko Ukon）

水彩畫家。是唯一一位居住在日本
而受到美國歷史最悠久、也最具權
威的水彩團體 AWS（American
Watercolor Society：1866 年～本部
設於 New York）推舉而成為會員。
AWS 的成員是來自世界各地的知名
水彩畫家。
http://ukontoshiko-watercolor.com/
index.html

畫歷
1977 年～1995 年　兩次居住於美國，合計 10 年，就學於 Portland Community
　　　　　　　　　College（奧勒岡州），Silvermn School of Art（康乃狄克州）學習
　　　　　　　　　油畫、水彩、粉彩。
1995 年　回到日本 入選神奈川縣畫展
1996 年　一陽展初次參展 獲獎勵獎
1997 年　將畫室搬遷至奧勒岡城（美國）。之後便長居日本及奧勒岡城兩地至今。
2001 年　一陽展，獲會員推舉。後來退會，成為自由畫家。
1997 年～2014 年　陸續獲得美國水彩團體的會員推舉。
1998 年　WSO（Watercolor Society of Oregon）獲獎 2 次
2001 年　NWWS（North West Watercolor Society）
2003 年　CWA（California Watercolor Association）獲獎 1 次
2008 年　NWS（National Watercolor Society）
2014 年　AWS（American Watercolor Society）
每隔 1 年半～2 年舉辦一次個展。

除了每年春秋兩季舉辦水彩研習營課程外，也在東急 Be（二子玉川校，自由之丘
校）擔任水彩講師。另外也在產經學園、朝日文化中心、池袋 Community college、
Club Tourism International Inc.、廣尾藝術學院等各處，每年舉辦約 2 次講座。

著書：《右近としこ透明水彩画集　旅景色・異國叙情》（如月出版）
　　　《ウェット・イン・ウェットで描く》（graphic 社）
　　　《ウェット・イン・ウェットのコツと作品》（graphic 社）
　　　技法監修《珠玉の水彩画　四季の彩りとプロのワザ》（graphic 社）

書本設計 ———————————— 高木義明／吉原佑實（Indigo Design Studio）
攝影 ———————————————— 今井康夫
編輯 ———————————————— 永井麻理

令人心馳神往的風景寫生水彩訣竅

作　　者／右近としこ
翻　　譯／楊哲群
發 行 人／陳偉祥
發　　行／北星圖書事業股份有限公司
地　　址／234 新北市永和區中正路 458 號 B1
電　　話／886-2-29229000
傳　　真／886-2-29229041
網　　址／www.nsbooks.com.tw
E-MAIL／nsbook@nsbooks.com.tw
劃撥帳戶／北星文化事業有限公司
劃撥帳號／50042987
製版印刷／皇甫彩藝印刷股份有限公司
出 版 日／2020 年 8 月
I S B N／978-957-9559-49-2
定　　價／400 元

如有缺頁或裝訂錯誤，請寄回更換。

國家圖書館出版品預行編目（CIP）資料

令人心馳神往的風景寫生水彩訣竅／右近としこ
作；楊哲群翻譯. -- 新北市：北星圖書，
2020.08
　　面；　公分
ISBN 978-957-9559-49-2(平裝)

1. 水彩畫　2. 繪畫技法

948.4　　　　　　　　　　　　　　109007523

臉書粉絲專頁　　　LINE 官方帳號